3000 COLOR MIXING RECIPES

WATERCOLOR

수채화 혼색 레시피

줄리 콜린스

JULIE COLLINS

EJONG

Contents

목차

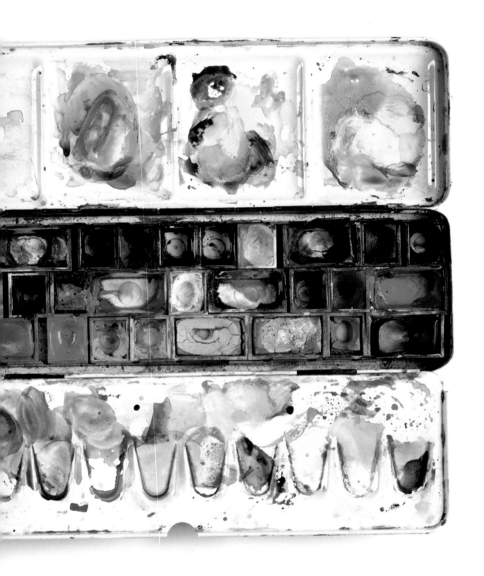

Introduction

들어가며

물을 기반으로 한 물감은 아주 오랜 예술적 전통을 지니고 있고, 오늘날 우리가 수채물감이라고 알고 있는 물감은 18세기부터 상업적으로 제작되기 시작했습니다(이전 시기의 예술가들은 안료를 직접 혼합해서 사용했습니다). 수채물감은 일반적으로 아라비아고무와 같은 바인더(응고제)와 혼합해서 튜브형태나 고체물감 형태로 제작됩니다.

수채물감은 보통 옅은 색끼리 종이에 혼합해서 은은하면서 섬세한 색조만을 다룬다고 생각할지도 모릅니다. 그러나 이 책을 읽으면 무엇이든 가능한 수채물감의 면모를 살펴볼 수 있을 겁니다. 흥미롭고 매력적인 수채물감으로 싱그럽고, 보석처럼 빛나며 선명하게 색을 혼합해볼 수 있습니다.

실용적이면서 영감을 자극하는 이 책을 활용하면 제한된 물감 색으로도 다양한 스펙트럼의 혼색(색 혼합)을 만들어낼 수 있습니다. 이렇듯 색을 보다 깊이 있게 이해하고 자유롭게 탐구하며 실험해볼 수 있도록 독자들에게 동기를 부여하는 것이 이 책의 목적입니다. 혼색하는 방법을 알고 싶을 때나 작업에 필요한 컬러 아이디어를 얻고 싶을 때에 유용한 참고서나 영감의 원천으로 이 책을 활용해보길 바랍니다.

가장 먼저, 색상 견본 페이지를 어떻게 활용할 수 있는지 설명해주는 '이 책의 활용법' 챕터와 서론 챕터를 찬찬히 읽어보세요. 여기에서 기본적인 색채 이론 원리에 대한 설명과 작업에 필요한 추천 재료 및 도구들을 확인해볼 수 있습니다.

How to use
이 책의 사용법

책에서 살펴볼 색상 견본에는 두 가지 종류가 있다. 하나는 두 가지 색을 활용해서 컬러를 혼합하는 '혼색 레시피', 그리고 다른 하나는 한 가지 색을 물이나 흰색 물감, 특히 윈저 앤 뉴튼(Winsor & Newton)의 흰색 물감 제품 중 가장 인기가 많은 반불투명한 차이니즈 화이트(150) 물감과 섞어서 색조의 변화를 알아보는 '색 희석'이다. 페이지 좌측 가장자리에 칠해진 컬러 스트립은 해당 컬러 스프레드의 색들을 혼합하거나 희석한 색조를 대략적으로 보여준다. 이를 통해 노랑, 빨강, 파랑, 초록에서부터 갈색, 검정, 회색 계열에 이르기까지 원하는 색상이 무엇인지 빠르게 찾아볼 수 있다.

혼색 레시피

혼색은 두 가지 색상을 사용해 만든다. 페이지의 가장 좌측에 놓인 사각형이 바탕색 A 이고, 가장 윗줄에 있는 사각형이 섞어 넣는 색 B 다. 이 두 가지 색을 각기 다른 비율로 혼합하면 네 종류의 혼색 C 가 완성된다. 1번 혼합은 1:4의 비율(B색 25%) A색에 B색을 섞은 것이다. 2번, 3번, 4번 혼합은 B색의 비율을 점차적으로 늘려간 결과물이다.

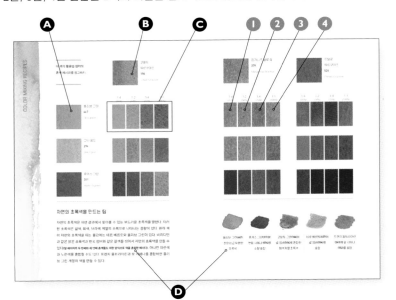

Ⓐ 혼색을 만들 때 바탕이 되는 색
Ⓑ 바탕색에 첨가되는 색
Ⓒ 네 종류의 혼색(각 비율은 왼쪽의 1번~4번 박스 확인)
Ⓓ 추가적인 정보를 제공하는 색에 대한 팁이 포함된 페이지

색 관찰 카드

이 책은 색 관찰 카드를 제공한다. 절취선을 따라 카드를 잘라낸 뒤 각각의 색상 견본만 따로 확인해볼 수 있다. 색 관찰 카드를 통해 색상을 보다 분명하게 인식하고 작업 시 필요한 특정 색상을 보다 정확하게 찾아낼 수 있을 것이다.

색 희석

수채물감 혼색의 농도는 부분적으로 희석 정도에 따라 결정된다. 색 희석 챕터에서는 물이나 차이니즈 화이트 물감과 희석해서 한 가지 색상으로 얻을 수 있는 색조의 변화를 살펴볼 수 있다.

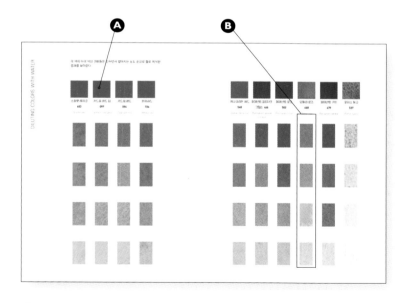

A 색 희석에 사용되는 바탕색
B 짙은 색에서 옅은 색 순으로 나타나는 네 종류의 색 희석

Color and Color mixing
색과 혼색

혼색을 시도하기 전에 먼저 색채 이론에 대해 어느 정도 알아보는 것이 좋다. 보통 색상 간의 관계는 색상환에 나타나있다. 색상환은 원색, 이차색, 삼차색 사이의 관계에 바탕을 두고 있다. 원색은 빨강, 노랑, 파랑이다. 이 세 가지 색은 다른 색을 섞어서 만들 수 없지만 다른 색들은 원색을 각기 다른 비율로 섞어서 만들 수 있다.

원색을 동일한 비율로 혼합하면 아래 색의 삼각형에 보이는 **이차색**이 된다. 주황은 빨강과 노랑을 혼합한 것이고, 보라는 빨강과 파랑, 초록은 파랑과 노랑을 혼합한 것이다.

삼차색은 원색과 인접한 이차색을 혼합한 것으로 주황-노랑, 빨강-주황, 빨강-보라, 보라-파랑, 파랑-초록, 노랑-초록이 있다.

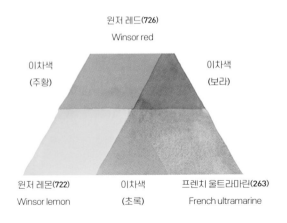

색의 삼각형은 원색과 이차색으로 이루어져 있다.

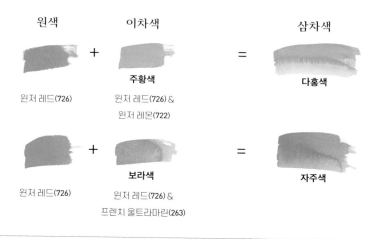

원색	이차색	삼차색
윈저 레드(726)	**주황색** 윈저 레드(726) & 윈저 레몬(722)	**다홍색**
윈저 레드(726)	**보라색** 윈저 레드(726) & 프렌치 울트라마린(263)	**자주색**

색상환 컬러 팔레트

세 가지 원색 물감만을 사용해서 직접 색상환을 만들어보면 큰 도움이 될 것이다. 다양한 비율로 색을 섞어보면서 폭넓은 혼색을 제작할 수 있다. 여기의 예시는 전체 컬러 스펙트럼에서 세 가지 원색을 섞어서 만들 수 있는 색 조합이다.

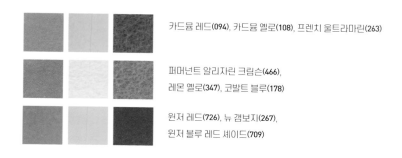

카드뮴 레드(094), 카드뮴 옐로(108), 프렌치 울트라마린(263)

퍼머넌트 알리자린 크림슨(466),
레몬 옐로(347), 코발트 블루(178)

윈저 레드(726), 뉴 갬보지(267),
윈저 블루 레드 셰이드(709)

Warm and Cool Colors
난색과 한색

혼색에 대해 배우려면 먼저 빨강, 파랑, 노랑의 3원색에서부터 시작하는 것이 좋다. (**"색과 혼색" 챕터 참고**) 세 가지 색을 기본색으로 활용해서 혼합해보면 단독으로 사용될 때나 혼합될 때 색들이 어떻게 작용하는지 쉽게 파악해볼 수 있다. 소수의 색만으로도 물감 자체나 물감 색을 섞어 만들어지는 색을 이해할 수 있다.

색을 혼합할 때 사용할 수 있는 또 하나의 방법은 따뜻한 색(**난색**)과 차가운 색(**한색**)을 섞는 것이다. 채색할 때 보면 난색은 눈에 잘 띄기 때문에 그림에서 쉽게 주목을 받고, 한색은 후퇴색이라 멀리 떨어져있거나 배경색 같은 효과를 준다는 점을 알아차렸을 것이다. 난색과 한색을 적절하게 활용하면 그림에 공간감을 만들어낼 수 있다.

보통 빨간색이라면 모두 난색으로, 파란색이라면 모두 한색으로 광범위하게 분류하는 경향이 있는데 색을 다양하게 혼합해보면 색상을 보다 섬세하고 정확하게 이해할 수 있을 것이다. 이렇게 하면 차가운 느낌을 주는 빨간색과 따뜻한 느낌을 주는 파란색이 있다는 것도 파악할 수 있게 된다.

옆 페이지의 색 차트는 따뜻하고 차가운 느낌의 빨간색과 파란색을 보다 자세하게 보여준다. 예를 들어, 퍼머넌트 알리자린 크림슨(466)은 약간 푸른 계열을 띠기 때문에 차가운 빨간색인 반면 스칼렛 레이크(603)는 주황 계열로 따뜻한 빨간색이다. 프렌치 울트라마린(263)은 따뜻한 파란색, 세룰리안 블루(137)는 차가운 파란색이다. 색에 대한 지식은 시간이 지나면서 본능적으로 알 수 있게 되는데 직접 실험해보면서 습득하는 것이 가장 효과적이다. 이때 이 책의 혼색들을 지표로 활용해보자.

따뜻한 빨간색	차가운 빨간색	따뜻한 파란색	차가운 파란색
카드뮴 레드	윈저 레드	윈저 블루	윈저 블루
094	726	레드 셰이드 709	그린 셰이드 707
Cadmium red	*Winsor red*	*Winsor blue red shade*	*Winsor blue green shade*
퀴나크리돈 레드	오페라 로즈	프렌치 울트라마린	세룰리안 블루
548	448	263	137
Quinacridone red	*Opera rose*	*French ultramarine*	*Cerulean blue*
스칼렛 레이크	퍼머넌트 로즈	세룰리안 블루	인단트렌 블루
603	502	레드 셰이드 140	321
Scarlet lake	*Permanent rose*	*Cerulean blue red shade*	*Indanthrene blue*
카드뮴 스칼렛	퍼머넌트 알리자린	코발트 블루	프탈로
106	크림슨 466	178	튀르쿠아즈 526
Cadmium scarlet	*Permanent alizarin crimson*	*Cobalt blue*	*Phthalo turquoise*

Blacks and Grays
검은색과 회색

알다시피, 빨간색, 주황색, 보라색 등 한 가지 색에서도 수없이 다양한 색조가 존재한다. 이에 반해 검은색은 변화가 없는 하나의 색이라고 생각하는 경향이 있는데, 혼색해보면 검은색에도 여러 종류의 색조가 있음을 금방 알아차리게 될 것이다. 예를 들어 파란 계열의 검은색, 붉은 계열의 검은색, 갈색 계열의 검은색, 진한 검은색, 옅은 검은색, 윤기 있는 검은색, 어두운 검은색 등으로 다양하다.

푸른 계열이나 갈색 계열의 회색

아래의 혼색은 파란색 한 가지 그리고 갈색 한 가지 만으로도 최소 여덟 종류의 전혀 다른 회색을 만들 수 있다는 것을 보여준다. 코발트 블루(178)와 번트 엄버(076)를 각기 다른 비율로 섞으면서 물의 비율을 조절해주면 된다.

파란색 ⅔, 갈색 ⅓
중간 톤

갈색 ⅔, 파란색 ⅓
중간 톤

파란색 ⅔, 갈색 ⅓을
묽게 혼합
연청색

갈색 ⅔, 파란색 ⅓을
묽게 혼합
연갈색

파란색 ⅔, 갈색 ⅓
진하게 혼합

갈색 ⅔, 파란색 ⅓
진하게 혼합

파란색 ⅔, 갈색 ⅓
연하게 혼합

갈색 ⅔, 파란색 ⅓
연하게 혼합

그러나 검은색은 매우 강렬한 색이기 때문에 다룰 때 세심한 주의가 필요하다. 진한 검은색은 수채화의 섬세한 효과를 망칠 수 있다. 책의 컬러 차트에는 사용 가능한 '순수한' 검은색과 회색 종류가 수록되어 있고, 이러한 색 외에도 직접 검은색과 회색을 만들어볼 수 있다. 아래와 같이 파란색 한 가지, 갈색 한 가지에 노랑, 빨강, 파랑을 섞거나 이외에도 다양하게 회색을 혼합할 수 있는 방법을 살펴보자.

노랑, 빨강, 파랑을 섞어서 만든 회색

여기의 혼색을 보면 검은색과 회색 물감은 사실 그렇게 필요하지 않다는 것을 알 수 있다. 어떤 종류든 빨강, 노랑, 파랑을 섞으면 검은색이나 회색을 만들 수 있기 때문이다. 기본 3원색을 각기 다른 비율로 섞어서 만든 여러 색조의 회색을 아래와 같이 확인해볼 수 있다. 팔레트에 있는 색으로 다양하게 시도해보면서 이 페이지의 혼색에 더해 보다 흥미로운 결과물을 완성해보자.

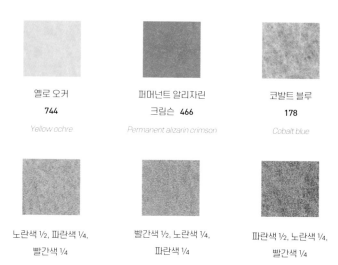

옐로 오커	퍼머넌트 알리자린	코발트 블루
744	크림슨 **466**	**178**
Yellow ochre	*Permanent alizarin crimson*	*Cobalt blue*

| 노란색 ½, 파란색 ¼, 빨간색 ¼ | 빨간색 ½, 노란색 ¼, 파란색 ¼ | 파란색 ½, 노란색 ¼, 빨간색 ¼ |

Relating to Color
색에 대하여

직접 고유한 색상환을 만들어보는 것처럼 색채에 관한 이론 탐구는 혼색을 시도해보는 좋은 방법이 된다. 그러나 원색, 이차색, 삼차색에 대해 알아가는 과정은 상당히 추상적이고 이론적으로 느껴질 수 있다. 그렇기 때문에 보다 창의적이고 직관적인 방식으로 색 자체나 색 혼합을 실험해보자. 어떤 사물을 단순히 '주황색'으로만 보지 말고 그것이 귤색인지, 복숭아색인지, 갈색 계열인지 또는 붉은 계열인지 등 어떤 주황색인지 생각해보는 것이다. 또한 특정한 사물에 빗대어 색채를 이해해보자. 단순한 '초록색'보다 이끼색인지, 풋사과색인지 등을 떠올려보는 것이다. 주변의 자연물이나 인공물에서 볼 수 있는 색을 작업에 활용해 보는 것도 좋다.

맥락에 따른 색

다양하게 색을 실험해볼 때 기억해야 할 점은 색은 단독으로 있다기보다 특정한 맥락 안에, 즉 다른 색들과 함께 놓이게 된다는 것이다. 색에 대한 우리의 인식도 빛의 조건과 반사된 색에 큰 영향을 받는다. 한 번은 한 상점의 벽이 개인적으로 좋아하는 은은한 노란색으로 칠해져 있는 것을 보고 집에도 시도해보고자 샘플 페인트 한 통을 구매한 적이 있다. 그러나 집에서 보니 가게에서 봤던 것과는 완전히 다른 느낌이었다. 상점에서 실수로 잘못된 샘플 페인트를 준 것이라 확신한 나는 큰 종이에 페인트를 칠한 뒤, 다시 가게로 가져가 비교를 해보았다. 하지만 가게의 실수가 아니었다. 내가 들고 간 종이에 칠해진 색과 상점의 벽색은 정확히 일치했다. 조명의 조건과 반사된 색 때문에 집에서는 전혀 다른 색으로 보였던 것이다.

물감 컬러 차트

이 수채물감 컬러 차트는 개인적으로 가지고 있는 물감을 활용해
실생활에서 나에게 영감을 주었던 색을 제작해 본 것이다.

오드닐

물을 많이 섞은
코발트 그린(184)과
윈저 레몬(722)

분홍 사과꽃색

물을 많이 섞은
오페라 로즈(448)

스틸 그레이

아이보리 블랙(331)과
인단트렌 블루(321)

푸른 밤 하늘색

인단트렌 블루(321)와
아이보리 블랙(331) 약간

에어 포스 블루

프러시안 블루(538)와
아이보리 블랙(331)

러스티 브라운

인디언 레드(317)와
번트 시에나(074)

붓 세척한 물색
-붉은 색-

사용했던 붓을 세척한
물 활용

붓 세척한 물색
-푸른 색-

사용했던 붓을 세척한
물 활용

애시드 옐로

레몬 옐로(347)와
코발트 그린(184) 약간

애시드 그린

코발트 그린(184)와
레몬 옐로(347) 약간

귤색

윈저 오렌지 레드
셰이드(723)

암적색

퍼머넌트 알리자린
크림슨(466)과 페릴렌
마룬(507)

선홍색

퍼머넌트 알리자린
크림슨(466)과
윈저 레드 딥(725)

빨간 벽돌색

페릴렌 마룬(507)과
뉴 갬보지(267)

여름 바다색

세룰리안 블루(137)

겨울 바다색

인단트렌 블루(321)와
번트 시에나(074) 약간

Color in a painting
채색하기

옆 페이지의 대형 패롯튤립을 통해 제
한된 색을 사용해도 컬러를 섬세하게
혼합해서 매우 다채로운 그림을 완성
할 수 있다는 것을 알 수 있다. 특히 각
각의 색상이 다른 색과 어우러지는 모
습에 주목해보자.

초록색은 밝은 빨간색을 보완해주고,
작은 잎에 밝은 연두색은 보라색을 보완
한다.

사용한 수채화 물감

원저 레드
726
Winsor red

원저 바이올렛
733
Winsor violet

뉴 갬보지
267
New gamboge

카드뮴 오렌지
089
Cadmium orange

원저 그린 옐로 셰이드
721
Winsor green yellow shade

❶ 원저 레드 - 중간 톤

❷ 원저 바이올렛 - 어둡게 혼합

❸ 원저 바이올렛과 원저 레드
- 반씩 혼합 - 중간 톤

❹ 원저 바이올렛 - 중간 톤

❺ 카드뮴 오렌지와 원저 레드
- 반씩 혼합- 중간 톤에서 진한 톤

❻ 카드뮴 오렌지에 원저 레드 약간
- 중간 톤

❼ 원저 그린 옐로 셰이드 - 중간 톤

❽ 원저 그린 옐로 셰이드에 뉴 갬보지 약간
- 중간 톤

❾ 원저 바이올렛 흐릿하게 - 중간 톤

❿ 원저 바이올렛 진하게, 원저 그린 옐로
셰이드 그리고 원저 레드
- 동일한 비율로 혼합

⓫ 뉴 갬보지에 카드뮴 오렌지 약간
- 중간 톤

⓬ 원저 레드에 카드뮴 오렌지 약간
- 중간 톤에서 어두운 톤

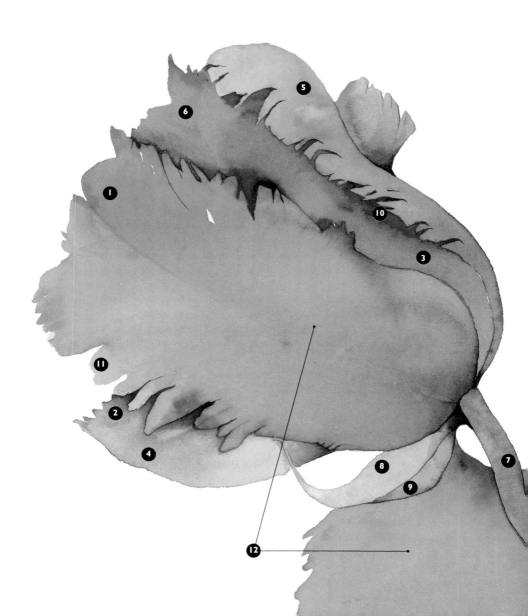

Materials
재료 및 도구

이 책에서 활용하는 모든 재료는 윈저 앤 뉴튼(Winsor & Newton)의 제품이다. 물감은 모두 전문가용으로 가능한 최대치 농도의 안료를 함유하고 있다. 아래는 수채화 작품에 알맞은 다양한 윈저 앤 뉴튼 제품을 나열한 것이다.

물감

책에 삽입된 색상 견본은 전문가용 수채물감(Professional Watercolor)세트(구. the Artists' Watercolor 세트)를 활용했다. 이 외에도 합리적인 가격으로 학생들이 사용하기 좋은 코트만 수채물감(Cotman Watercolors)이 있는데 전문가용보다는 물감 수가 적다. 두 세트 모두 튜브형과 고체형으로 판매된다.

물감 이해하기

수채물감의 라벨은 물감에 대한 많은 것을 알려준다. 먼저 물감이 투명(영어로 transparent, 약자로 T)한지, 반투명(semitransparent, ST)한지, 반불투명(semiopaque, SO)한지, 불투명(opaque, O)한지를 확인할 수 있다. 투명한 색은 윤이 흐르고 빛을 많이 굴절시키는 색으로 투명한 물감 레이어를 여러 겹 쌓아서 깨끗한 글레이징 효과(특정 색이 완전히 마른 뒤 밑색이 보이도록 덧칠하는 화법-옮긴이)를 만들 수 있다. 불투명한 색은 평평한 표면을 만들고, 아래에 어떤 색이 있는 그 색을 덮을 수 있는 물감이다.

수채화 물감에는 착색(staining, St)이 되거나 과립성(granulating, G) 종류도 있다. 착색 물감의 안료는 종이에 보다 깊숙이 스며드는 성질을 가지고 있기 때문에 일단 화지에 사용하면 지우거나 바꿀 수 없는 특징이 있다. 과립성 물감을 화지에 칠하면 표면이 얼룩덜룩하고 거친 효과를 만들어 내는데, 많은 예술가들이 작품에 시각적인 질감을 부여하는 이러한 효과에 매혹된다. 비과립성(Non-granulating) 물감은 부드럽고 선명한 색을 보여준다.

기타 재료

붓: 셉터 골드 II(Sceptre Gold II)나 코트맨 시리즈와 같은 담비모 붓이나 인조모 붓이 있다.

팔레트: 다양한 사이즈와 디자인의 도기 팔레트나 플라스틱 팔레트가 있다.

화지: 수채화 물감을 사용할 때는 액상 물감을 흡수하는 질감 처리가 된 수채화용 특수 종이가 필요하다. 산성 성분이 없는 수채화용지라면 모두 적절하고 이러한 화지는 다양한 중량, 표면 질감, 사이즈로 출시된다.

가용 물감

별표(*)가 표시되어 있는 물감은 윈저 앤 뉴튼에서 단종된 제품이지만 개인적으로 물감을 가지고 있을 수도 있기 때문에 책에서 제외하지는 않았다. 단종된 물감이 구할 수 없는 사람들을 위해 윈저 앤 뉴튼은 대체 물감을 아래와 같이 추천하고 있다.

- 블루 블랙(034) → 램프 블랙(337)
- 차콜 그레이(142) → 아이보리 블랙(331)
- 코발트 그린 옐로 셰이드(187) = 코발트 튀르쿠아즈 라이트(191) + 비리디언(692)
 +차이니즈 화이트(150)
- 퍼플 매더(543) → 페릴렌 바이올렛(470)
- 티오인디고 바이올렛(640) → 페릴렌 바이올렛(470)
- 버밀리언 휴(683) = 카드뮴 레드(094) + 차이니즈 화이트(150)

COLOR MIXING RECIPES

수채화 혼색 레시피

이 책의 활용법
챕터의 혼색 레시피를
참고하자.

카드뮴 옐로
108
Cadmium yellow

	1:4 (25%)	1:2 (50%)	3:4 (75%)	1:1 (100%)

레몬 옐로
347
Lemon yellow

비스무트 옐로
025
Bismuth yellow

터너스 옐로
649
Turner's yellow

윈저 레몬
722
Winsor lemon

오레올린
016
Aureolin

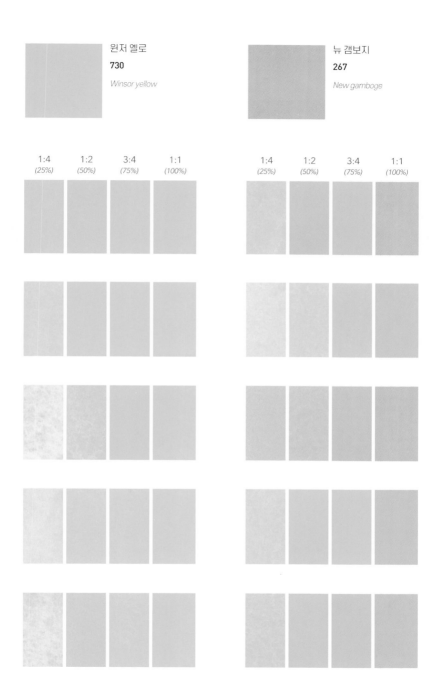

원저 옐로

730

Winsor yellow

뉴 갬보지

267

New gamboge

1:4 *(25%)*	1:2 *(50%)*	3:4 *(75%)*	1:1 *(100%)*

1:4 *(25%)*	1:2 *(50%)*	3:4 *(75%)*	1:1 *(100%)*

이 책의 활용법
챕터의 혼색 레시피를
참고하자.

카드뮴 옐로

108

Cadmium yellow

	1:4 *(25%)*	1:2 *(50%)*	3:4 *(75%)*	1:1 *(100%)*

카드뮴 옐로 페일

118

Cadmium yellow pale

카드뮴 옐로 딥

111

Cadmium yellow deep

윈저 옐로 딥

731

Winsor yellow deep

네이플스 옐로 딥

425

Naples yellow deep

트랜스페어런트 옐로

653

Transparent yellow

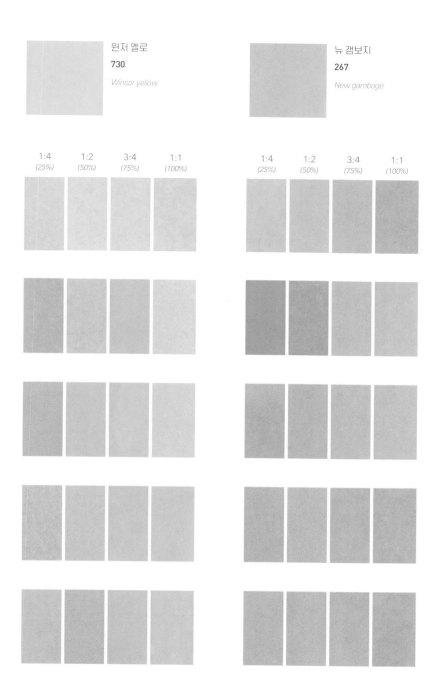

원저 옐로
730
Winsor yellow

뉴 갬보지
267
New gamboge

1:4 *(25%)*	1:2 *(50%)*	3:4 *(75%)*	1:1 *(100%)*

1:4 *(25%)*	1:2 *(50%)*	3:4 *(75%)*	1:1 *(100%)*

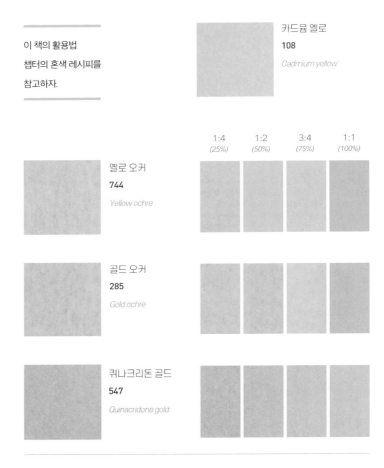

이 책의 활용법
챕터의 혼색 레시피를
참고하자.

카드뮴 옐로
108
Cadmium yellow

1:4 (25%) 1:2 (50%) 3:4 (75%) 1:1 (100%)

옐로 오커
744
Yellow ochre

골드 오커
285
Gold ochre

퀴나크리돈 골드
547
Quinacridone gold

밝은 노란색을 만드는 팁

밝은 노란색이 필요할 때에는 팔레트에서 순수한 노란색 한 가지를 사용하거나 다른 톤의 노란색과 섞어서 원하는 색을 만들면 된다. 카드뮴 옐로와 옆 페이지의 레몬 옐로는 밝지만 불투명한 반면, 윈저 옐로 딥과 비스무트 옐로는 밝지만 반불투명한 점을 확인해보자. 또한 레몬 옐로는 과립성 물감의 색인 반면 다른 물감들은 착색 물감 색이다.

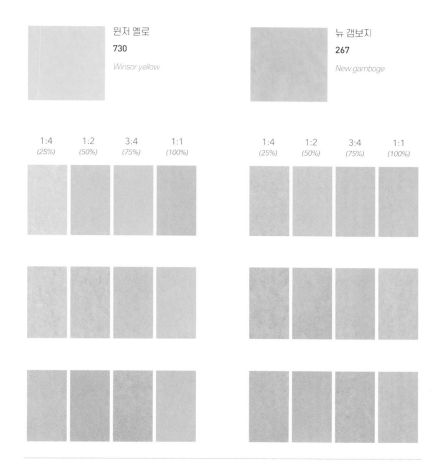

윈저 옐로
730
Winsor yellow

뉴 갬보지
267
New gamboge

| 1:4 (25%) | 1:2 (50%) | 3:4 (75%) | 1:1 (100%) |

| 1:4 (25%) | 1:2 (50%) | 3:4 (75%) | 1:1 (100%) |

윈저 옐로 딥	비스무트 옐로	카드뮴 옐로 딥	카드뮴 옐로 페일	레몬 옐로
731	**025**	**111**	**118**	**347**
Winsor yellow deep	*Bismuth yellow*	*Cadmium yellow deep*	*Cadmium yellow pale*	*Lemon yellow*

이 책의 활용법
챕터의 혼색 레시피를
참고하자.

네이플스 옐로
422
Naples yellow

	1:4 (25%)	1:2 (50%)	3:4 (75%)	1:1 (100%)

레몬 옐로
347
Lemon yellow

비스무트 옐로
025
Bismuth yellow

터너스 옐로
649
Turner's yellow

윈저 레몬
722
Winsor lemon

오레올린
016
Aureolin

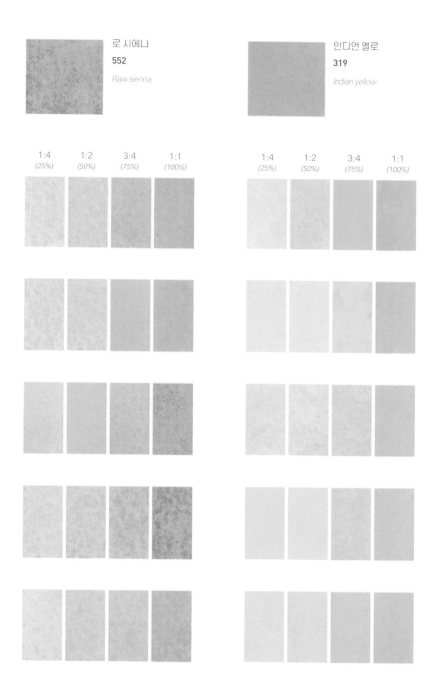

로 시에나
552
Raw sienna

인디언 옐로
319
Indian yellow

| 1:4 (25%) | 1:2 (50%) | 3:4 (75%) | 1:1 (100%) |

| 1:4 (25%) | 1:2 (50%) | 3:4 (75%) | 1:1 (100%) |

이 책의 활용법
챕터의 혼색 레시피를
참고하자.

네이플스 옐로
422

Naples yellow

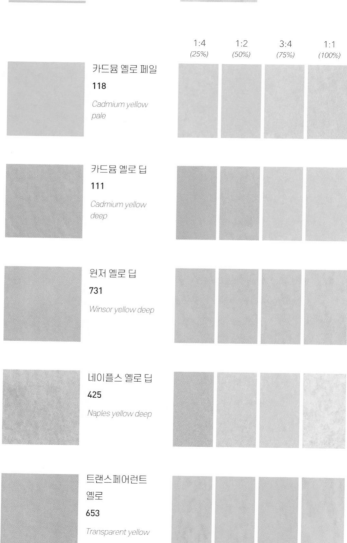

	1:4 (25%)	1:2 (50%)	3:4 (75%)	1:1 (100%)

카드뮴 옐로 페일
118

Cadmium yellow pale

카드뮴 옐로 딥
111

Cadmium yellow deep

윈저 옐로 딥
731

Winsor yellow deep

네이플스 옐로 딥
425

Naples yellow deep

트랜스페어런트
옐로
653

Transparent yellow

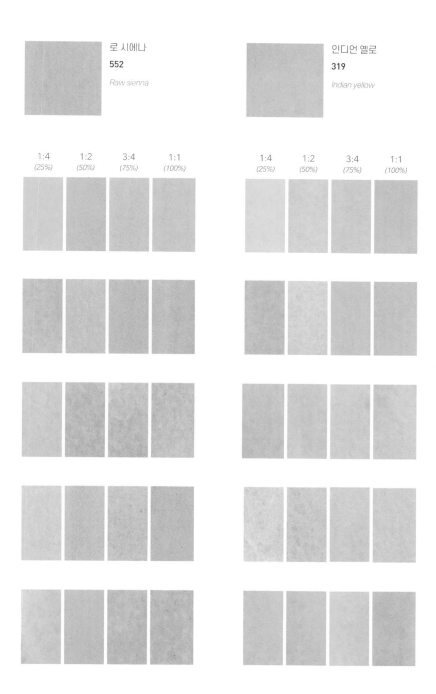

로 시에나
552
Raw sienna

인디언 옐로
319
Indian yellow

1:4	1:2	3:4	1:1
(25%)	*(50%)*	*(75%)*	*(100%)*

1:4	1:2	3:4	1:1
(25%)	*(50%)*	*(75%)*	*(100%)*

이 책의 활용법
챕터의 혼색 레시피를
참고하자.

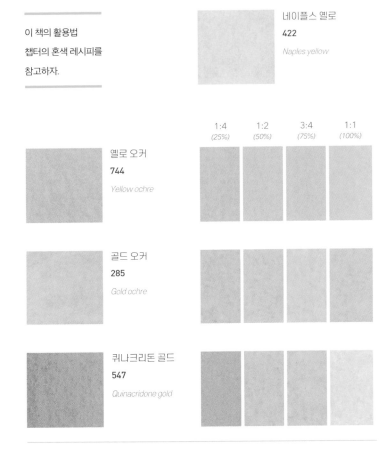

네이플스 옐로
422
Naples yellow

| | 1:4 | 1:2 | 3:4 | 1:1 |
| | (25%) | (50%) | (75%) | (100%) |

옐로 오커
744
Yellow ochre

골드 오커
285
Gold ochre

퀴나크리돈 골드
547
Quinacridone gold

옅은 노란색을 만드는 팁

수채화에서 노란색은 지저분해지기 쉽기 때문에 물감통에서 노란색 물감을 깨끗하게 관리하는 것이 중요하다. 초록색이나 파란색 물감이 조금이라도 새면 노란색 물감을 오염시킬 수 있기 때문에 이러한 물감들은 깨끗이 닦아놓아야 한다. 옅은 노란색 계열은 옆 페이지의 예시에서와 같이 물을 많이 섞어서 희석시켰을 때에도 미묘한 차이를 보여준다는 점에 주목해보자. 터너스 옐로는 불투명하고, 골드 오커는 반불투명하며 이외 다른 컬러는 투명한 색이다.

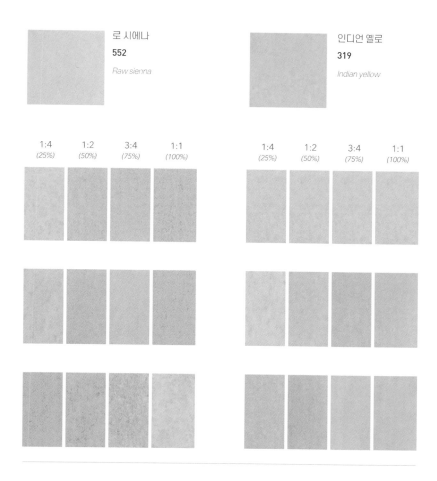

로 시에나
552
Raw sienna

인디언 옐로
319
Indian yellow

| 1:4 (25%) | 1:2 (50%) | 3:4 (75%) | 1:1 (100%) | | 1:4 (25%) | 1:2 (50%) | 3:4 (75%) | 1:1 (100%) |

터너스 옐로	트랜스페어런트 옐로	로 시에나	오레올린	골드 오커
649	**653**	**552**	**016**	**285**
Turner's yellow	*Transparent yellow*	*Raw sienna*	*Aureolin*	*Gold ochre*

이 책의 활용법
챕터의 혼색 레시피를
참고하자.

라이트 레드
362

Light red

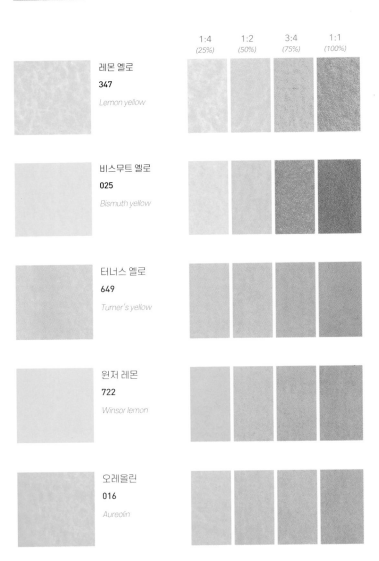

| | 1:4 (25%) | 1:2 (50%) | 3:4 (75%) | 1:1 (100%) |

레몬 옐로
347

Lemon yellow

비스무트 옐로
025

Bismuth yellow

터너스 옐로
649

Turner's yellow

윈저 레몬
722

Winsor lemon

오레올린
016

Aureolin

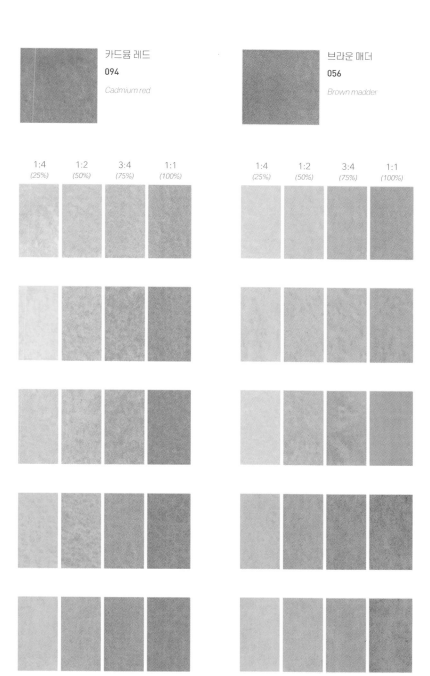

카드뮴 레드
094

Cadmium red

브라운 매더
056

Brown madder

1:4 *(25%)*	1:2 *(50%)*	3:4 *(75%)*	1:1 *(100%)*

1:4 *(25%)*	1:2 *(50%)*	3:4 *(75%)*	1:1 *(100%)*

이 책의 활용법
챕터의 혼색 레시피를
참고하자.

라이트 레드
362
Light red

	1:4 *(25%)*	1:2 *(50%)*	3:4 *(75%)*	1:1 *(100%)*

카드뮴 옐로 페일
118
*Cadmium yellow
pale*

카드뮴 옐로 딥
111
*Cadmium yellow
deep*

윈저 옐로 딥
731
Winsor yellow deep

네이플스 옐로 딥
425
Naples yellow deep

트랜스페어런트
옐로
653
Transparent yellow

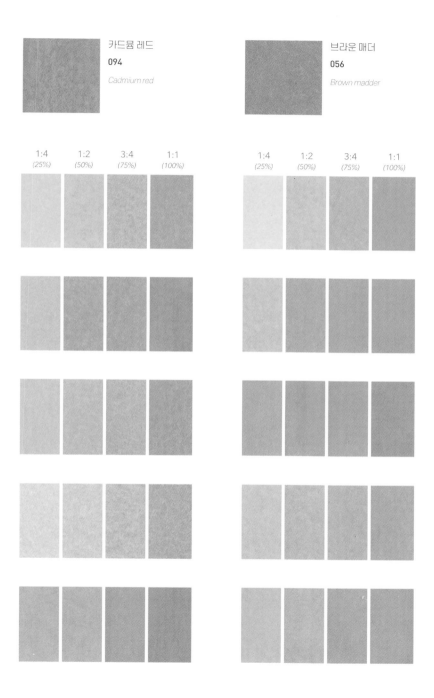

카드뮴 레드
094
Cadmium red

브라운 매더
056
Brown madder

1:4 (25%)	1:2 (50%)	3:4 (75%)	1:1 (100%)

1:4 (25%)	1:2 (50%)	3:4 (75%)	1:1 (100%)

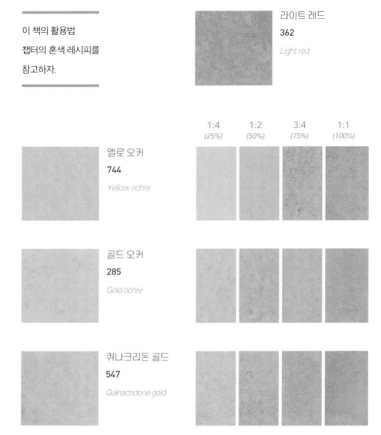

이 책의 활용법
챕터의 혼색 레시피를
참고하자.

라이트 레드
362
Light red

| 1:4 (25%) | 1:2 (50%) | 3:4 (75%) | 1:1 (100%) |

옐로 오커
744
Yellow ochre

골드 오커
285
Gold ochre

퀴나크리돈 골드
547
Quinacridone gold

황토색을 만드는 팁

노란색을 선택할 때는 불투명도와 투명도 그리고 색을 모두 고려하는 것이 좋다. 예를 들어 로 시에나는 투명한 반면 옐로 오커는 반불투명하고, 골드 오커는 반투명하다. 로 시에나가 불투명한 색인 네이플스 옐로와 섞이면서 어떤 차이를 보이는지 확인해보자. 또한 노란색은 깨끗한 백색 화지 위에 칠했을 때에만 밝은 색을 유지한다는 점을 기억해야 한다. 아래에 다른 색이 칠해져 있으면 노란색을 제대로 나타낼 수 없다.

카드뮴 레드

094

Cadmium red

브라운 매더

056

Brown madder

1:4 (25%)	1:2 (50%)	3:4 (75%)	1:1 (100%)

1:4 (25%)	1:2 (50%)	3:4 (75%)	1:1 (100%)

로 시에나

552

Raw sienna

옐로 오커

744

Yellow ochre

골드 오커

285

Gold ochre

로 시에나 **552**
+ 네이플스 옐로 **422**

Raw sienna + Naples yellow

이 책의 활용법
챕터의 혼색 레시피를
참고하자.

카드뮴 레몬
086
Cadmium lemon

1:4 (25%)	1:2 (50%)	3:4 (75%)	1:1 (100%)

인디언 옐로
319
Indian yellow

카드뮴 옐로 딥
111
Cadmium yellow deep

카드뮴 오렌지
089
Cadmium orange

윈저 오렌지
724
Winsor orange

윈저 오렌지
레드 셰이드
723
Winsor orange red shade

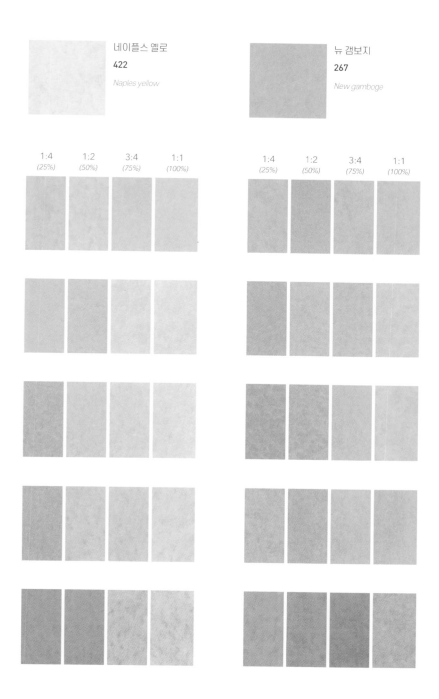

네이플스 옐로
422
Naples yellow

뉴 갬보지
267
New gamboge

1:4 (25%) 1:2 (50%) 3:4 (75%) 1:1 (100%)

1:4 (25%) 1:2 (50%) 3:4 (75%) 1:1 (100%)

이 책의 활용법
챕터의 혼색 레시피를
참고하자.

골드 오커
285
Gold ochre

	1:4 *(25%)*	1:2 *(50%)*	3:4 *(75%)*	1:1 *(100%)*

인디언 옐로
319
Indian yellow

카드뮴 옐로 딥
111
Cadmium yellow deep

카드뮴 오렌지
089
Cadmium orange

윈저 오렌지
724
Winsor orange

윈저 오렌지
레드 셰이드
723
Winsor orange red shade

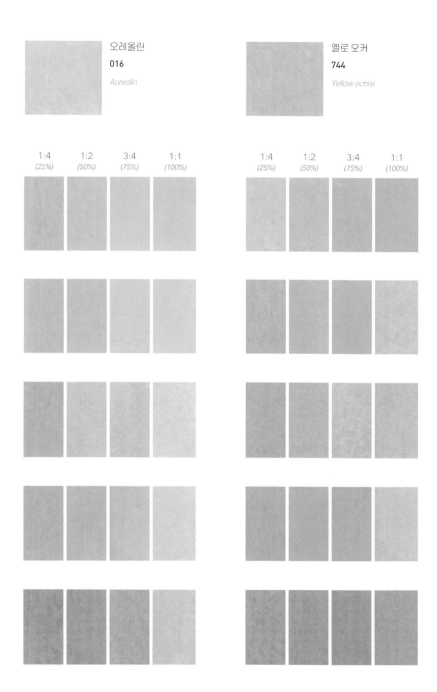

오레올린
016

Aureolin

옐로 오커
744

Yellow ochre

| 1:4
(25%) | 1:2
(50%) | 3:4
(75%) | 1:1
(100%) |

| 1:4
(25%) | 1:2
(50%) | 3:4
(75%) | 1:1
(100%) |

이 책의 활용법
챕터의 혼색 레시피를
참고하자.

카드뮴 레드
094
Cadmium red

| 1:4 | 1:2 | 3:4 | 1:1 |
| *(25%)* | *(50%)* | *(75%)* | *(100%)* |

인디언 옐로
319
Indian yellow

카드뮴 옐로 딥
111
Cadmium yellow deep

카드뮴 오렌지
089
Cadmium orange

윈저 오렌지
724
Winsor orange

윈저 오렌지
레드 셰이드
723
Winsor orange red shade

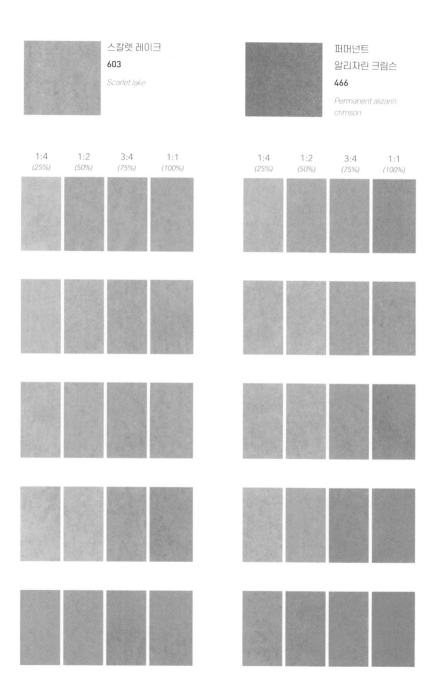

스칼렛 레이크
603

Scarlet lake

퍼머넌트
알리자린 크림슨
466

Permanent alizarin crimson

1:4 (25%)	1:2 (50%)	3:4 (75%)	1:1 (100%)		1:4 (25%)	1:2 (50%)	3:4 (75%)	1:1 (100%)

이 책의 활용법
챕터의 혼색 레시피를
참고하자.

버밀리언 휴
683*
Vermilion hue

1:4	1:2	3:4	1:1
(25%)	(50%)	(75%)	(100%)

카드뮴 레드
094

Cadmium red

스칼렛 레이크
603

Scarlet lake

카드뮴 레드 딥
097

Cadmium red deep

윈저 레드
726

Winsor red

로즈 도레
576

Rose doré

별표(*)가 표시된 색은 재료 및 도구 챕터의 가용 물감을 확인하자(19쪽 참고).

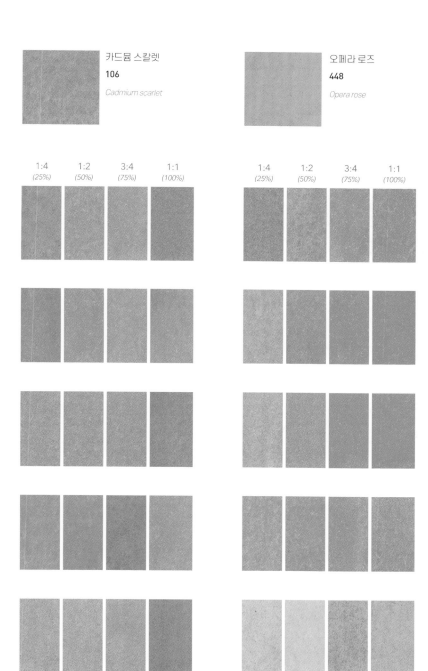

카드뮴 스칼렛
106

Cadmium scarlet

오페라 로즈
448

Opera rose

1:4 *(25%)*	1:2 *(50%)*	3:4 *(75%)*	1:1 *(100%)*

1:4 *(25%)*	1:2 *(50%)*	3:4 *(75%)*	1:1 *(100%)*

이 책의 활용법
챕터의 혼색 레시피를
참고하자.

퍼머넌트 카민
479

Permanent carmine

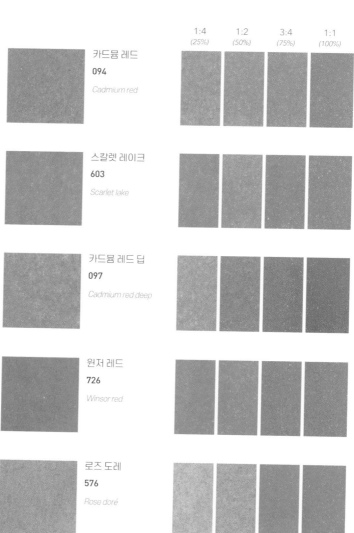

카드뮴 레드
094

Cadmium red

스칼렛 레이크
603

Scarlet lake

카드뮴 레드 딥
097

Cadmium red deep

윈저 레드
726

Winsor red

로즈 도레
576

Rose doré

1:4
(25%)

1:2
(50%)

3:4
(75%)

1:1
(100%)

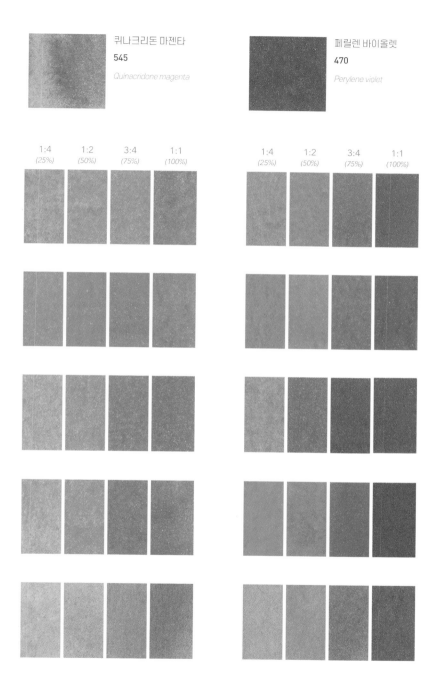

퀴나크리돈 마젠타
545
Quinacridone magenta

페릴렌 바이올렛
470
Perylene violet

1:4	1:2	3:4	1:1
(25%)	(50%)	(75%)	(100%)

1:4	1:2	3:4	1:1
(25%)	(50%)	(75%)	(100%)

이 책의 활용법
챕터의 혼색 레시피를
참고하자.

라이트 레드
362
Light red

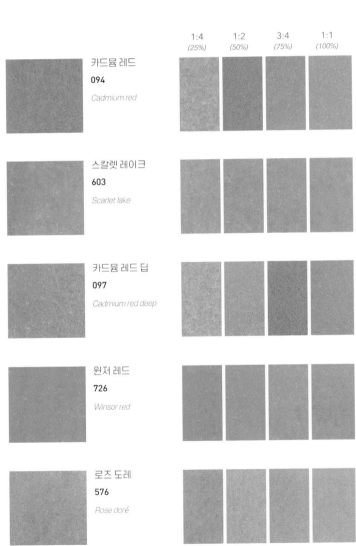

1:4	1:2	3:4	1:1
(25%)	*(50%)*	*(75%)*	*(100%)*

카드뮴 레드
094
Cadmium red

스칼렛 레이크
603
Scarlet lake

카드뮴 레드 딥
097
Cadmium red deep

윈저 레드
726
Winsor red

로즈 도레
576
Rose doré

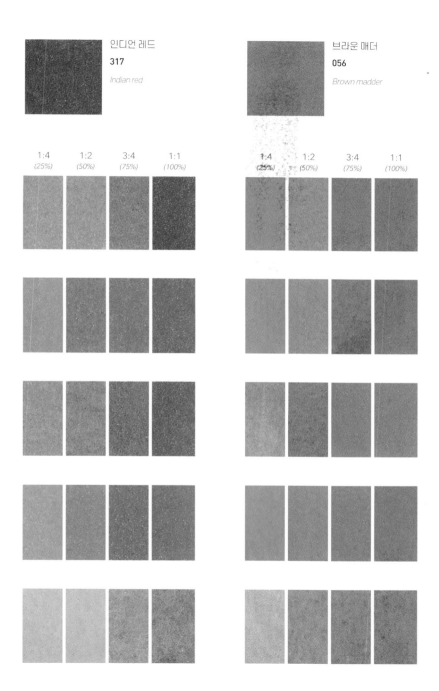

인디언 레드
317
Indian red

브라운 매더
056
Brown madder

| 1:4 (25%) | 1:2 (50%) | 3:4 (75%) | 1:1 (100%) |
| 1:4 (25%) | 1:2 (50%) | 3:4 (75%) | 1:1 (100%) |

이 책의 활용법
챕터의 혼색 레시피를
참고하자.

버밀리언 휴
683*
Vermilion hue

1:4 *(25%)*	1:2 *(50%)*	3:4 *(75%)*	1:1 *(100%)*

포터스 핑크
537
Potter's pink

퍼머넌트 로즈
502
Permanent rose

로즈 매더 제뉴인
587
Rose madder genuine

퍼머넌트
알리자린 크림슨
466
Permanent alizarin crimson

페릴렌 마룬
507
Perylene maroon

별표(*)가 표시된 색은 재료 및 도구 챕터의 가용 물감을 확인하자(19쪽 참고).

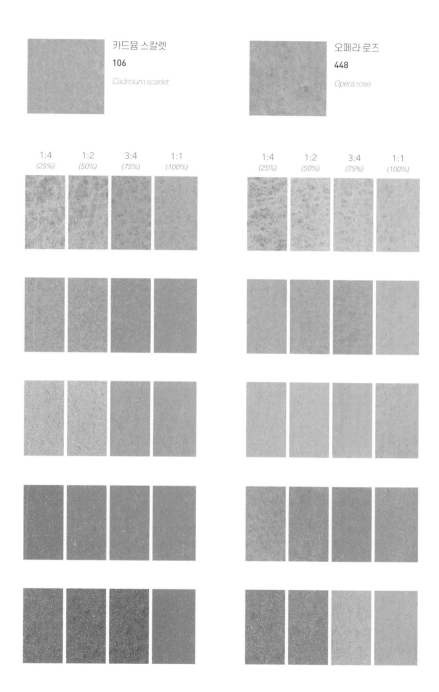

카드뮴 스칼렛
106
Cadmium scarlet

오페라 로즈
448
Opera rose

| 1:4 (25%) | 1:2 (50%) | 3:4 (75%) | 1:1 (100%) |

| 1:4 (25%) | 1:2 (50%) | 3:4 (75%) | 1:1 (100%) |

이 책의 활용법
챕터의 혼색 레시피를
참고하자.

퍼머넌트 카민

479

Permanent carmine

1:4 (25%)	1:2 (50%)	3:4 (75%)	1:1 (100%)

포터스 핑크

537

Potter's pink

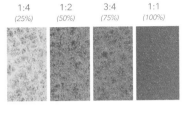

퍼머넌트 로즈

502

Permanent rose

로즈 매더 제뉴인

587

Rose madder genuine

퍼머넌트
알리자린 크림슨

466

Permanent alizarin crimson

페릴렌 마룬

507

Perylene maroon

퀴나크리돈 마젠타
545

Quinacridone magenta

페릴렌 바이올렛
470

Perylene violet

| 1:4 (25%) | 1:2 (50%) | 3:4 (75%) | 1:1 (100%) | | 1:4 (25%) | 1:2 (50%) | 3:4 (75%) | 1:1 (100%) |

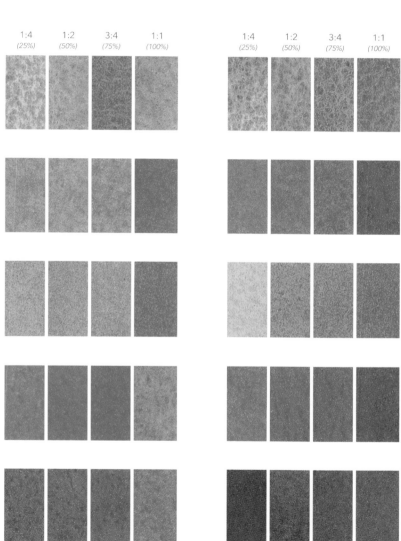

이 책의 활용법
챕터의 혼색 레시피를
참고하자.

라이트 레드
362
Light red

	1:4 *(25%)*	1:2 *(50%)*	3:4 *(75%)*	1:1 *(100%)*

포터스 핑크
537
Potter's pink

퍼머넌트 로즈
502
Permanent rose

로즈 매더 제뉴인
587
Rose madder genuine

퍼머넌트
알리자린 크림슨
466
Permanent alizarin crimson

페릴렌 마룬
507
Perylene maroon

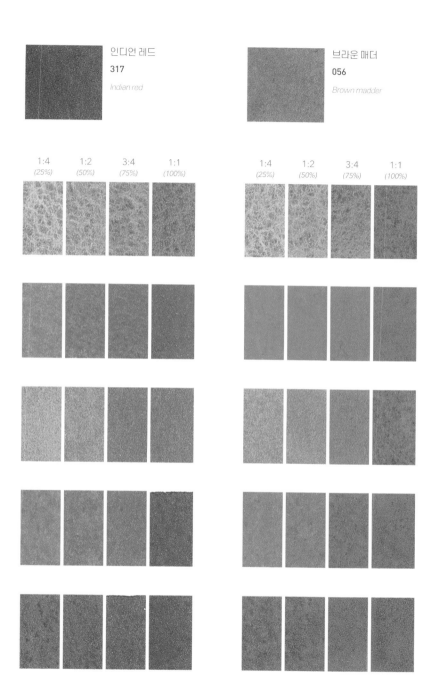

인디언 레드
317
Indian red

브라운 매더
056
Brown madder

1:4 (25%) 1:2 (50%) 3:4 (75%) 1:1 (100%)

1:4 (25%) 1:2 (50%) 3:4 (75%) 1:1 (100%)

이 책의 활용법
챕터의 혼색 레시피를
참고하자.

카드뮴 레드 딥

097

Cadmium red deep

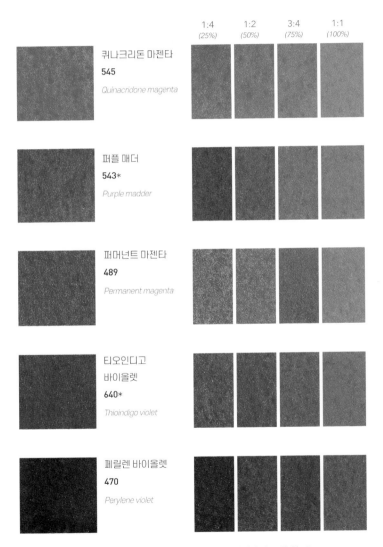

	1:4 *(25%)*	1:2 *(50%)*	3:4 *(75%)*	1:1 *(100%)*
퀴나크리돈 마젠타 **545** *Quinacridone magenta*				
퍼플 매더 **543*** *Purple madder*				
퍼머넌트 마젠타 **489** *Permanent magenta*				
티오인디고 바이올렛 **640*** *Thioindigo violet*				
페릴렌 바이올렛 **470** *Perylene violet*				

별표(*)가 표시된 색은 재료 및 도구 챕터의 가용 물감을 확인하자(19쪽 참고).

퍼머넌트
알리자린 크림슨

466

*Permanent alizarin
crimson*

페릴렌 마룬

507

Perylene maroon

1:4 *(25%)*	1:2 *(50%)*	3:4 *(75%)*	1:1 *(100%)*

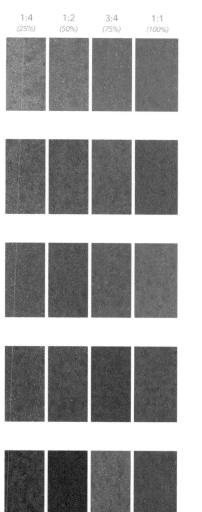

1:4 *(25%)*	1:2 *(50%)*	3:4 *(75%)*	1:1 *(100%)*

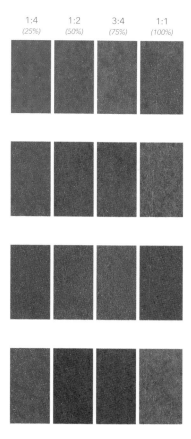

이 책의 활용법
챕터의 혼색 레시피를
참고하자.

원저 블루 레드 셰이드
709

Winsor blue red shade

1:4	1:2	3:4	1:1
(25%)	(50%)	(75%)	(100%)

퀴나크리돈 마젠타
545

Quinacridone magenta

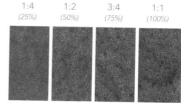

퍼플 매더
543*

Purple madder

퍼머넌트 마젠타
489

Permanent magenta

티오인디고
바이올렛
640*

Thioindigo violet

페릴렌 바이올렛
470

Perylene violet

별표(*)가 표시된 색은 재료 및 도구 챕터의 가용 물감을 확인하자(19쪽 참고).

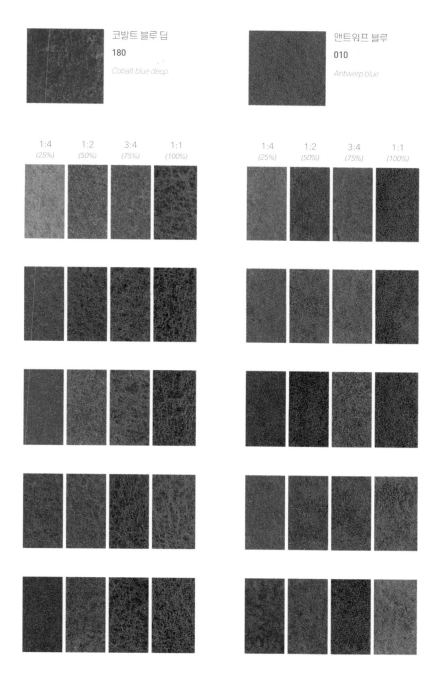

코발트 블루 딥
180
Cobalt blue deep

앤트워프 블루
010
Antwerp blue

| 1:4 (25%) | 1:2 (50%) | 3:4 (75%) | 1:1 (100%) |

| 1:4 (25%) | 1:2 (50%) | 3:4 (75%) | 1:1 (100%) |

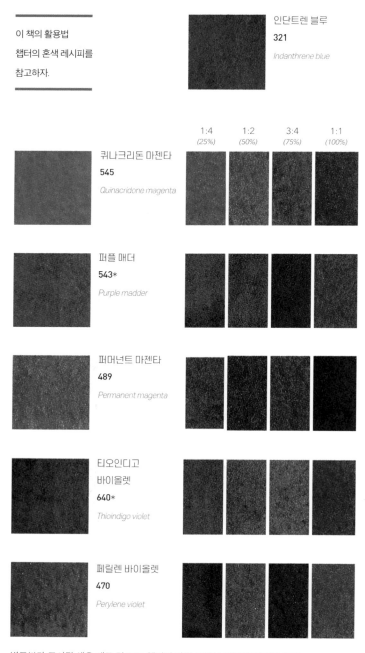

이 책의 활용법
챕터의 혼색 레시피를
참고하자.

인단트렌 블루
321
Indanthrene blue

1:4	1:2	3:4	1:1
(25%)	*(50%)*	*(75%)*	*(100%)*

퀴나크리돈 마젠타
545
Quinacridone magenta

퍼플 매더
543*
Purple madder

퍼머넌트 마젠타
489
Permanent magenta

티오인디고
바이올렛
640*
Thioindigo violet

페릴렌 바이올렛
470
Perylene violet

별표(*)가 표시된 색은 재료 및 도구 챕터의 가용 물감을 확인하자(19쪽 참고).

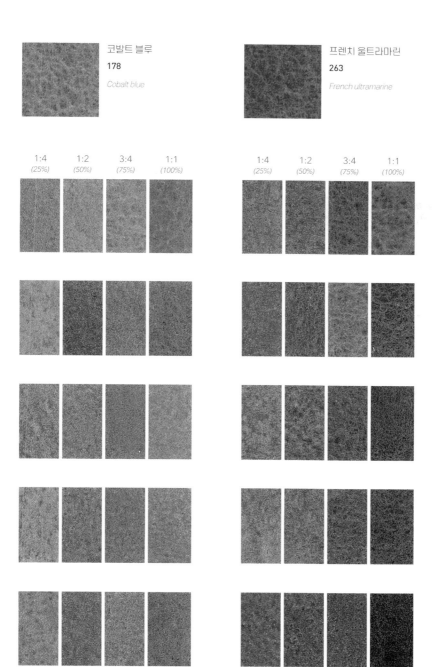

코발트 블루
178
Cobalt blue

프렌치 울트라마린
263
French ultramarine

| 1:4 (25%) | 1:2 (50%) | 3:4 (75%) | 1:1 (100%) |

이 책의 활용법
챕터의 혼색 레시피를
참고하자.

카드뮴 레드
094
Cadmium red

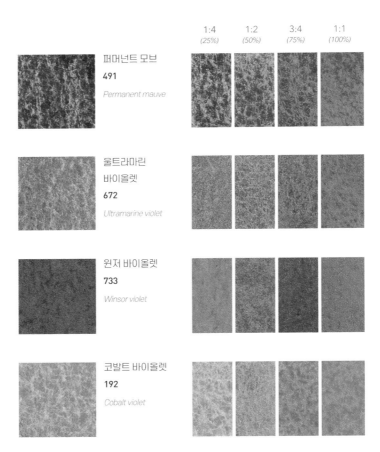

	1:4 *(25%)*	1:2 *(50%)*	3:4 *(75%)*	1:1 *(100%)*

퍼머넌트 모브
491
Permanent mauve

울트라마린
바이올렛
672
Ultramarine violet

윈저 바이올렛
733
Winsor violet

코발트 바이올렛
192
Cobalt violet

퍼머넌트
알리자린 크림슨

466

Permanent alizarin crimson

페릴렌 마룬

507

Perylene maroon

1:4 (25%)	1:2 (50%)	3:4 (75%)	1:1 (100%)

1:4 (25%)	1:2 (50%)	3:4 (75%)	1:1 (100%)

이 책의 활용법
챕터의 혼색 레시피를
참고하자.

원저 블루
레드 셰이드
709

*Winsor blue
red shade*

1:4 (25%)	1:2 (50%)	3:4 (75%)	1:1 (100%)

퍼머넌트 모브
491

Permanent mauve

울트라마린
바이올렛
672

Ultramarine violet

원저 바이올렛
733

Winsor violet

코발트 바이올렛
192

Cobalt violet

코발트 블루 딥
180

Cobalt blue deep

앤트워프 블루
010

Antwerp blue

1:4	1:2	3:4	1:1		1:4	1:2	3:4	1:1
(25%)	*(50%)*	*(75%)*	*(100%)*		*(25%)*	*(50%)*	*(75%)*	*(100%)*

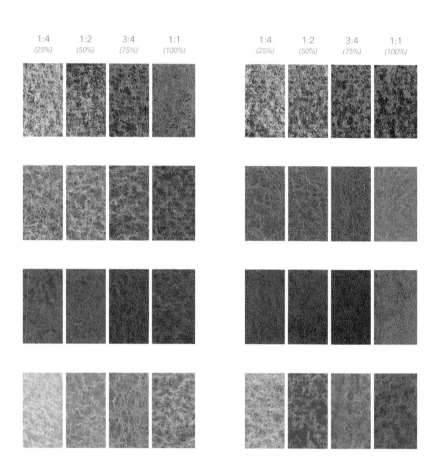

이 책의 활용법
챕터의 혼색 레시피를
참고하자.

인단트렌 블루
321
Indanthrene blue

1:4	1:2	3:4	1:1
(25%)	*(50%)*	*(75%)*	*(100%)*

퍼머넌트 모브
491
Permanent mauve

울트라마린
바이올렛
672
Ultramarine violet

윈저 바이올렛
733
Winsor violet

코발트 바이올렛
192
Cobalt violet

코발트 블루
178

Cobalt blue

프렌치 울트라마린
263

French ultramarine

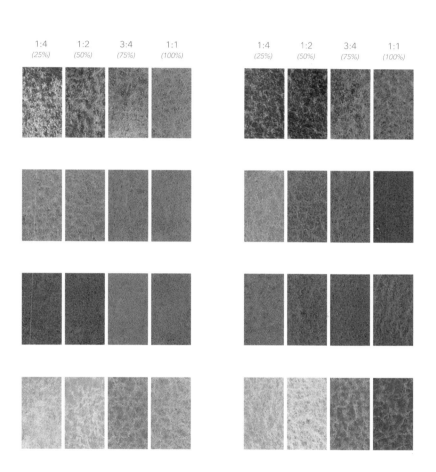

1:4	1:2	3:4	1:1
(25%)	*(50%)*	*(75%)*	*(100%)*

1:4	1:2	3:4	1:1
(25%)	*(50%)*	*(75%)*	*(100%)*

이 책의 활용법
챕터의 혼색 레시피를
참고하자.

앤트워프 블루
010
Antwerp blue

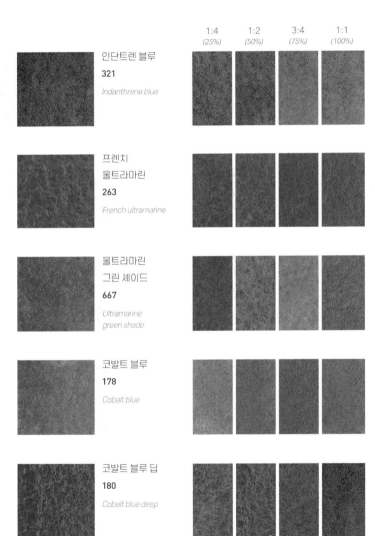

	1:4 (25%)	1:2 (50%)	3:4 (75%)	1:1 (100%)

인단트렌 블루
321
Indanthrene blue

프렌치
울트라마린
263
French ultramarine

울트라마린
그린 셰이드
667
Ultramarine green shade

코발트 블루
178
Cobalt blue

코발트 블루 딥
180
Cobalt blue deep

세룰리안 블루
레드 셰이드
140

Cerulean blue
red shade

망가니즈 블루 휴
379

Manganese blue hue

1:4 (25%)	1:2 (50%)	3:4 (75%)	1:1 (100%)

1:4 (25%)	1:2 (50%)	3:4 (75%)	1:1 (100%)

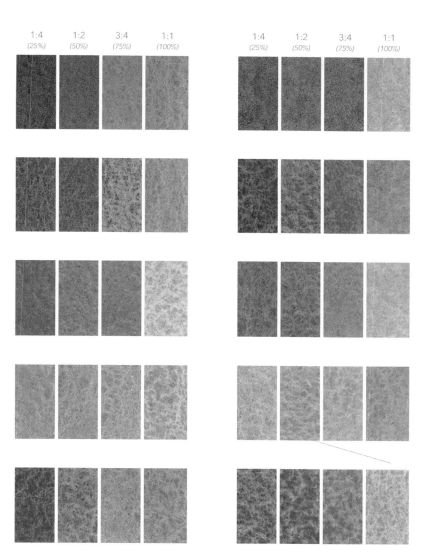

이 책의 활용법
챕터의 혼색 레시피를
참고하자.

원저 바이올렛
733
Winsor violet

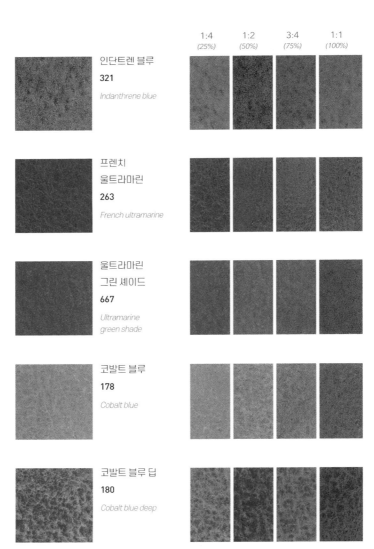

	1:4 *(25%)*	1:2 *(50%)*	3:4 *(75%)*	1:1 *(100%)*

인단트렌 블루
321
Indanthrene blue

프렌치
울트라마린
263
French ultramarine

울트라마린
그린 셰이드
667
*Ultramarine
green shade*

코발트 블루
178
Cobalt blue

코발트 블루 딥
180
Cobalt blue deep

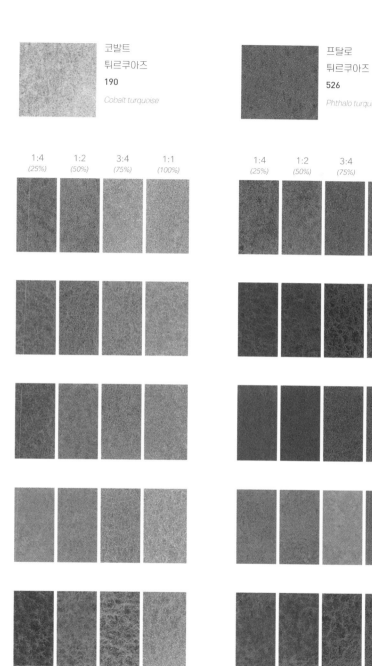

코발트
튀르쿠아즈

190

Cobalt turquoise

프탈로
튀르쿠아즈

526

Phthalo turquoise

| 1:4 (25%) | 1:2 (50%) | 3:4 (75%) | 1:1 (100%) |

| 1:4 (25%) | 1:2 (50%) | 3:4 (75%) | 1:1 (100%) |

이 책의 활용법
챕터의 혼색 레시피를
참고하자.

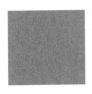

윈저 레드
726
Winsor red

1:4	1:2	3:4	1:1
(25%)	(50%)	(75%)	(100%)

인단트렌 블루
321
Indanthrene blue

프렌치
울트라마린
263
French ultramarine

울트라마린 그린
셰이드
667
*Ultramarine green
shade*

코발트 블루
178
Cobalt blue

코발트 블루 딥
180
Cobalt blue deep

퍼머넌트
알리자린 크림슨

466

*Permanent alizarin
crimson*

퍼머넌트 로즈

502

Permanent rose

| 1:4
(25%) | 1:2
(50%) | 3:4
(75%) | 1:1
(100%) | | 1:4
(25%) | 1:2
(50%) | 3:4
(75%) | 1:1
(100%) |

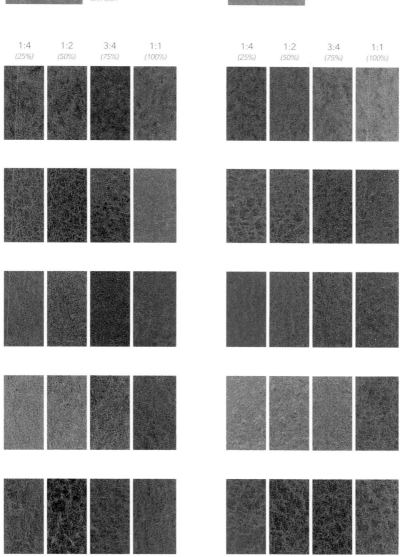

이 책의 활용법
챕터의 혼색 레시피를
참고하자.

앤트워프 블루

010

Antwerp blue

1:4 (25%)	1:2 (50%)	3:4 (75%)	1:1 (100%)

원저 블루
레드 셰이드

709

*Winsor blue
red shade*

원저 블루
그린 셰이드

707

*Winsor blue
green shade*

세룰리안 블루

137

Cerulean blue

코발트 튀르쿠아즈
라이트

191

Cobalt turquoise light

프러시안 블루

538

Prussian blue

세룰리안 블루
레드 셰이드
140

Cerulean blue red shade

망가니즈 블루 휴
379

Manganese blue hue

| 1:4 (25%) | 1:2 (50%) | 3:4 (75%) | 1:1 (100%) | | 1:4 (25%) | 1:2 (50%) | 3:4 (75%) | 1:1 (100%) |

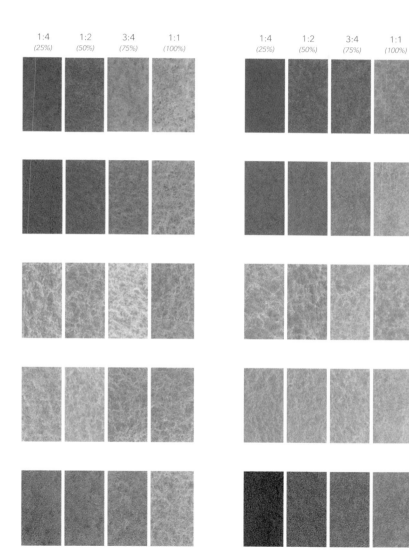

이 책의 활용법
챕터의 혼색 레시피를
참고하자.

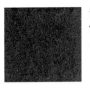

원저 바이올렛
733
Winsor violet

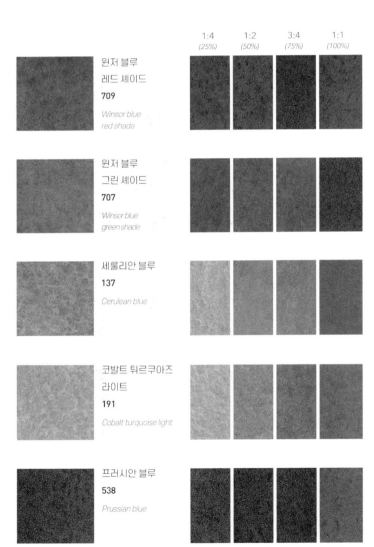

	1:4 (25%)	1:2 (50%)	3:4 (75%)	1:1 (100%)

원저 블루
레드 셰이드
709
Winsor blue red shade

원저 블루
그린 셰이드
707
Winsor blue green shade

세룰리안 블루
137
Cerulean blue

코발트 튀르쿠아즈
라이트
191
Cobalt turquoise light

프러시안 블루
538
Prussian blue

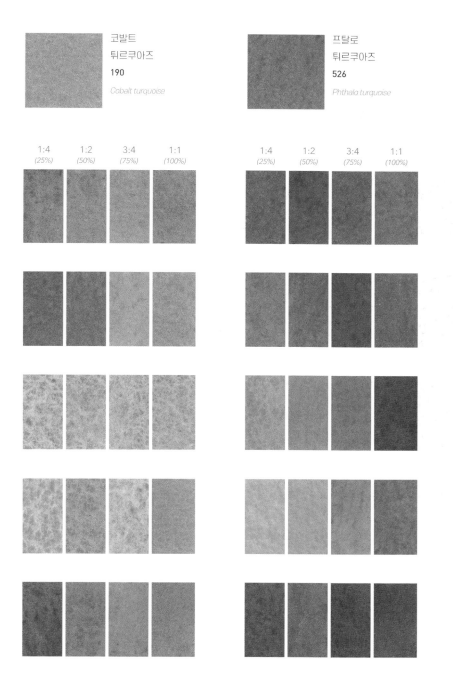

코발트
튀르쿠아즈
190

Cobalt turquoise

프탈로
튀르쿠아즈
526

Phthalo turquoise

1:4 *(25%)* 1:2 *(50%)* 3:4 *(75%)* 1:1 *(100%)*

1:4 *(25%)* 1:2 *(50%)* 3:4 *(75%)* 1:1 *(100%)*

이 책의 활용법
챕터의 혼색 레시피를
참고하자.

원저 레드
726
Winsor red

1:4 (25%)	1:2 (50%)	3:4 (75%)	1:1 (100%)

원저 블루
레드 셰이드
709
*Winsor blue
red shade*

원저 블루
그린 셰이드
707
*Winsor blue
green shade*

세룰리안 블루
137
Cerulean blue

코발트 튀르쿠아즈
라이트
191
Cobalt turquoise light

프러시안 블루
538
Prussian blue

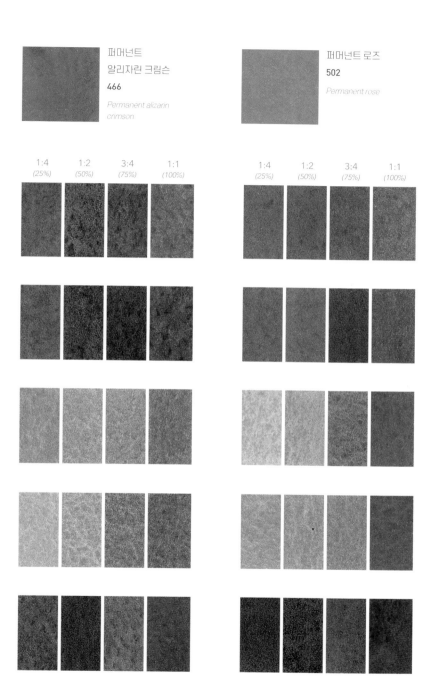

퍼머넌트
알리자린 크림슨

466

*Permanent alizarin
crimson*

퍼머넌트 로즈

502

Permanent rose

| 1:4 (25%) | 1:2 (50%) | 3:4 (75%) | 1:1 (100%) |

| 1:4 (25%) | 1:2 (50%) | 3:4 (75%) | 1:1 (100%) |

이 책의 활용법
챕터의 혼색 레시피를
참고하자.

코발트
튀르쿠아즈
190
Cobalt turquoise

1:4	1:2	3:4	1:1
(25%)	*(50%)*	*(75%)*	*(100%)*

코발트 튀르쿠아즈
라이트
191
Cobalt turquoise light

코발트 그린
184
Cobalt green

비리디언
692
Viridian

윈저 그린
블루 셰이드
719
*Winsor green
blue shade*

윈저 그린
옐로 셰이드
721
*Winsor green
yellow shade*

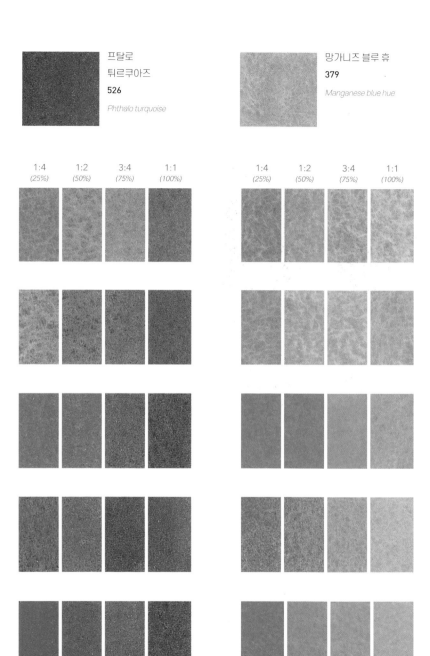

프탈로
튀르쿠아즈

526

Phthalo turquoise

망가니즈 블루 휴

379

Manganese blue hue

1:4	1:2	3:4	1:1
(25%)	(50%)	(75%)	(100%)

1:4	1:2	3:4	1:1
(25%)	(50%)	(75%)	(100%)

이 책의 활용법
챕터의 혼색 레시피를
참고하자.

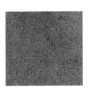

인단트렌 블루
321
Indanthrene blue

	1:4 (25%)	1:2 (50%)	3:4 (75%)	1:1 (100%)
코발트 튀르쿠아즈 라이트 **191** *Cobalt turquoise light*				
코발트 그린 **184** *Cobalt green*				
비리디언 **692** *Viridian*				
윈저 그린 블루 셰이드 **719** *Winsor green blue shade*				
윈저 그린 옐로 셰이드 **721** *Winsor green yellow shade*				

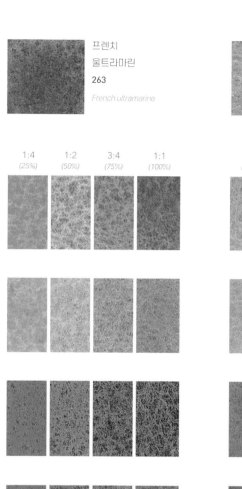

프렌치
울트라마린

263

French ultramarine

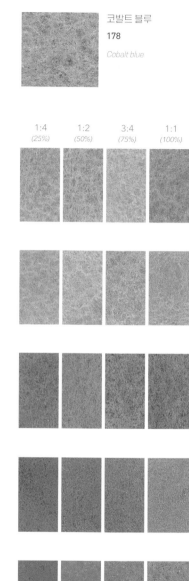

코발트 블루

178

Cobalt blue

1:4 (25%)	1:2 (50%)	3:4 (75%)	1:1 (100%)

1:4 (25%)	1:2 (50%)	3:4 (75%)	1:1 (100%)

이 책의 활용법
챕터의 혼색 레시피를
참고하자.

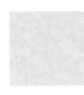

네이플스 옐로
422

Naples yellow

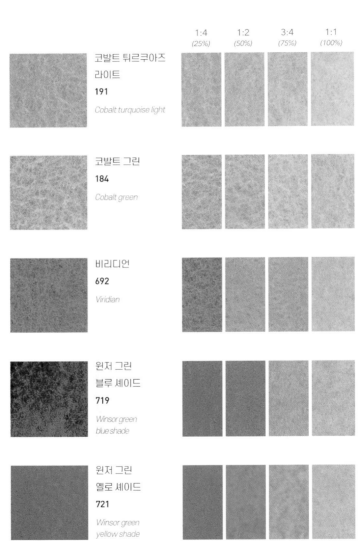

	1:4 *(25%)*	1:2 *(50%)*	3:4 *(75%)*	1:1 *(100%)*
코발트 튀르쿠아즈 라이트 **191** *Cobalt turquoise light*				
코발트 그린 **184** *Cobalt green*				
비리디언 **692** *Viridian*				
윈저 그린 블루 셰이드 **719** *Winsor green blue shade*				
윈저 그린 옐로 셰이드 **721** *Winsor green yellow shade*				

원저 레몬
722

Winsor lemon

인디언 옐로
319

Indian yellow

| 1:4 (25%) | 1:2 (50%) | 3:4 (75%) | 1:1 (100%) |

| 1:4 (25%) | 1:2 (50%) | 3:4 (75%) | 1:1 (100%) |

이 책의 활용법
챕터의 혼색 레시피를
참고하자.

코발트
튀르쿠아즈
190
Cobalt turquoise

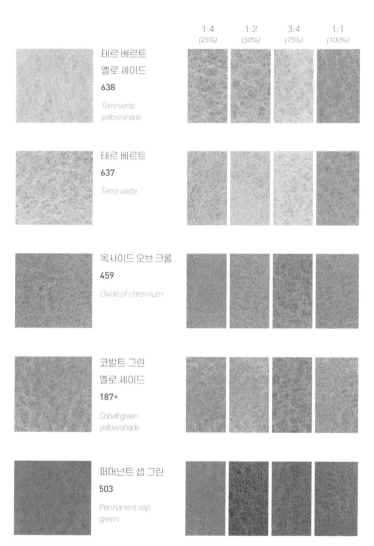

	1:4 (25%)	1:2 (50%)	3:4 (75%)	1:1 (100%)

테르 베르트
옐로 셰이드
638
Terre verte yellow shade

테르 베르트
637
Terre verte

옥사이드 오브 크롬
459
Oxide of chromium

코발트 그린
옐로 셰이드
187*
Cobalt green yellow shade

퍼머넌트 샙 그린
503
Permanent sap green

별표(*)가 표시된 색은 재료 및 도구 챕터의 가용 물감을 확인하자(19쪽 참고).

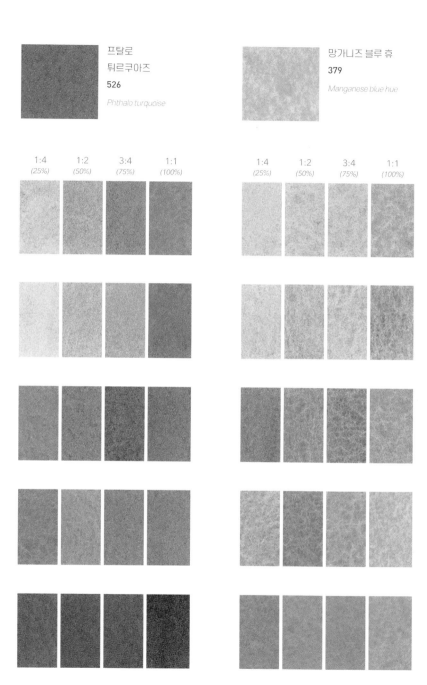

프탈로
튀르쿠아즈

526

Phthalo turquoise

망가니즈 블루 휴

379

Manganese blue hue

1:4 (25%)	1:2 (50%)	3:4 (75%)	1:1 (100%)

1:4 (25%)	1:2 (50%)	3:4 (75%)	1:1 (100%)

이 책의 활용법
챕터의 혼색 레시피를
참고하자.

인단트렌 블루
321
Indanthrene blue

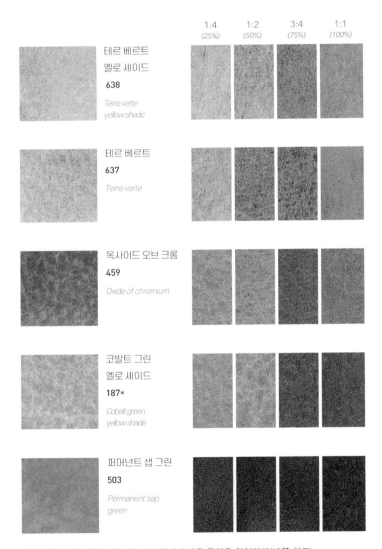

	1:4 *(25%)*	1:2 *(50%)*	3:4 *(75%)*	1:1 *(100%)*

테르 베르트
옐로 셰이드
638
Terre verte yellow shade

테르 베르트
637
Terre verte

옥사이드 오브 크롬
459
Oxide of chromium

코발트 그린
옐로 셰이드
187*
Cobalt green yellow shade

퍼머넌트 샙 그린
503
Permanent sap green

별표(*)가 표시된 색은 재료 및 도구 챕터의 가용 물감을 확인하자(19쪽 참고).

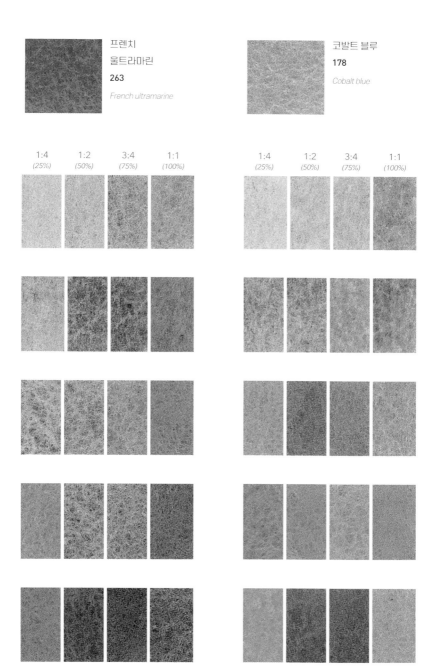

프렌치
울트라마린
263

French ultramarine

코발트 블루

178

Cobalt blue

| 1:4 (25%) | 1:2 (50%) | 3:4 (75%) | 1:1 (100%) |

| 1:4 (25%) | 1:2 (50%) | 3:4 (75%) | 1:1 (100%) |

이 책의 활용법
챕터의 혼색 레시피를
참고하자.

네이플스 옐로
422
Napies yellow

1:4 (25%)	1:2 (50%)	3:4 (75%)	1:1 (100%)

테르 베르트
옐로 셰이드
638
*Terre verte
yellow shade*

테르 베르트
637
Terre verte

옥사이드 오브 크롬
459
Oxide of chromium

코발트 그린
옐로 셰이드
187*
*Cobalt green
yellow shade*

퍼머넌트 샙 그린
503
*Permanent sap
green*

별표(*)가 표시된 색은 재료 및 도구 챕터의 가용 물감을 확인하자(19쪽 참고).

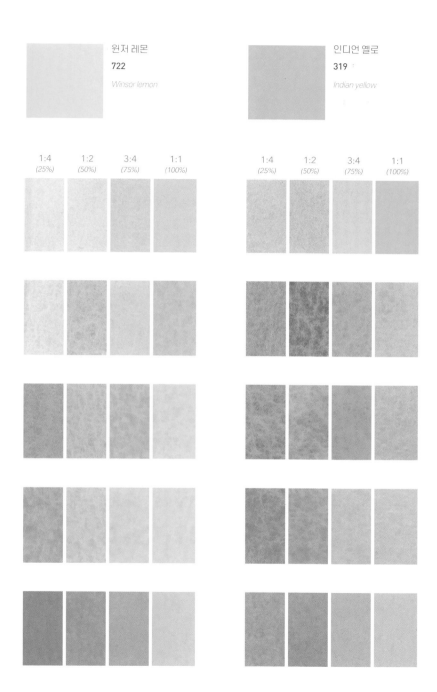

원저 레몬
722
Winsor lemon

인디언 옐로
319
Indian yellow

| 1:4 (25%) | 1:2 (50%) | 3:4 (75%) | 1:1 (100%) |

| 1:4 (25%) | 1:2 (50%) | 3:4 (75%) | 1:1 (100%) |

이 책의 활용법
챕터의 혼색 레시피를
참고하자.

코발트
튀르쿠아즈
190
Cobalt turquoise

1:4	1:2	3:4	1:1
(25%)	(50%)	(75%)	(100%)

올리브 그린
447
Olive green

그린 골드
294
Green gold

후커스 그린
311
Hooker's green

자연의 초록색을 만드는 팁

자연의 초록색은 자연 경관에서 찾아볼 수 있는 부드러운 초록색을 말한다. 이러한 초록색은 갈색, 회색, 보라색 계열의 초록으로 나타나는 경향이 있다. 원래 색이 자연의 초록색을 띠는 물감에는 테르 베르트와 올리브 그린이 있다. 비리디언과 같은 밝은 초록색과 번트 엄버와 같은 갈색을 섞어서 자연의 초록색을 만들 수 있다(**옆 페이지의 두 번째와 세 번째 혼색들도 이런 방식으로 색을 혼합한 예시다**). 아니면 파란색과 노란색을 혼합할 수도 있다. 프렌치 울트라마린과 로 시에나를 혼합하면 올리브 그린 계열의 색을 만들 수 있다.

망가니즈 블루 휴
379
Manganese blue hue

프탈로 튀르쿠아즈
526
Phthalo turquoise

1:4 *(25%)*	1:2 *(50%)*	3:4 *(75%)*	1:1 *(100%)*

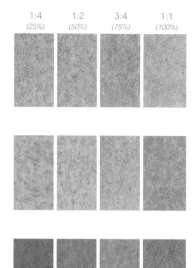

1:4 *(25%)*	1:2 *(50%)*	3:4 *(75%)*	1:1 *(100%)*

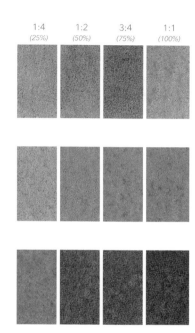

올리브 그린(447)
: 은은하고 투명한
초록색

후커스 그린(311)에
번트 시에나(074)를
소량 혼합

코발트 그린(184)에
로 엄버(554)를 혼합한
회색계열 초록색

테르 베르트(637)에
로 엄버(554)를
혼합

프렌치
울트라마린(263)에
로 시에나(552)를 혼합

이 책의 활용법
챕터의 혼색 레시피를
참고하자.

인단트렌 블루
321
Indanthrene blue

	1:4 *(25%)*	1:2 *(50%)*	3:4 *(75%)*	1:1 *(100%)*

올리브 그린
447
Olive green

그린 골드
294
Green gold

후커스 그린
311
Hooker's green

파란색과 노란색으로 초록색을 만드는 팁

수채물감에서 노란색과 파란색을 활용해 얼마나 다양한 초록색을 만들 수 있는지
실험해보자. 앤트워프 블루와 인디언 옐로를 혼합하면 올리브색이나 회색 계열인
다른 혼색에 비해 에메랄드빛 초록색을 만들 수 있다. 프렌치 울트라마린과 로 시
에나를 혼합할 때처럼 특정 파란색과 노란색은 과립성 안료가 뭉쳐 무늬를 만드
는 그래뉼레이션 효과를 만들어내기도 한다. 파란색 계열의 물감에 로 시에나 또는
레몬 옐로를 혼합해서 완성할 수 있는 다양한 초록색에 주목해보자.

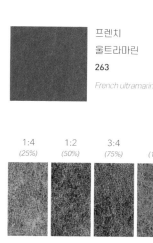

프렌치
울트라마린

263

French ultramarine

코발트 블루

178

Cobalt blue

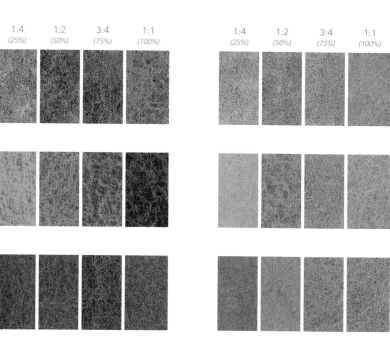

1:4	1:2	3:4	1:1
(25%)	(50%)	(75%)	(100%)

1:4	1:2	3:4	1:1
(25%)	(50%)	(75%)	(100%)

프렌치
울트라마린(263)에 로
시에나(552)를 혼합

프렌치
울트라마린(263)에
레몬 옐로(347)를
혼합

코발트 블루(178)에
로 시에나(552)를
혼합

코발트 블루(178)에
레몬 옐로(347)를
혼합

앤트워프 블루(010)에
인디언 옐로(319)를
혼합

이 책의 활용법
챕터의 혼색 레시피를
참고하자.

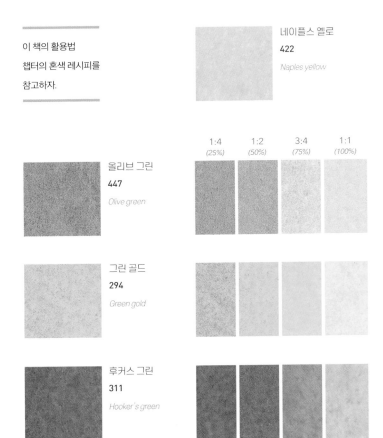

네이플스 옐로
422

Naples yellow

| | 1:4 *(25%)* | 1:2 *(50%)* | 3:4 *(75%)* | 1:1 *(100%)* |

올리브 그린
447

Olive green

그린 골드
294

Green gold

후커스 그린
311

Hooker's green

밝은 초록색을 만드는 팁

옆 페이지에서 보이는 밝은 초록색들은 매우 선명한 특징을 가지고 있다. 이러한
색들은 자연을 표현하는 데에는 적합하지 않을 수 있기 때문에 번트 시에나처럼
갈색 계열의 물감과 섞어주는 것이 좋다. 원색 그대로의 색은 보다 현대적이거나
창의적인 스타일의 그림에 더 적합하다.

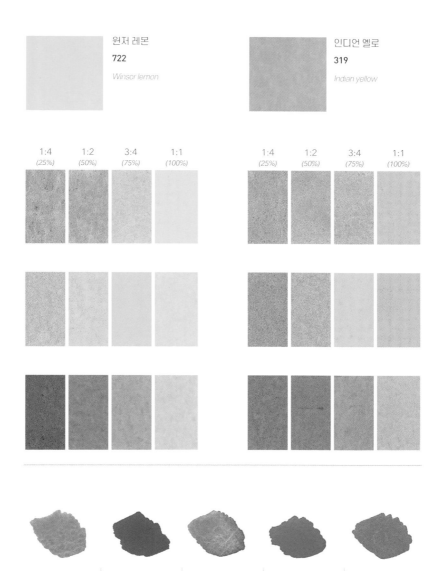

원저 레몬				인디언 옐로			
722				**319**			
Winsor lemon				*Indian yellow*			

1:4	1:2	3:4	1:1	1:4	1:2	3:4	1:1
(25%)	*(50%)*	*(75%)*	*(100%)*	*(25%)*	*(50%)*	*(75%)*	*(100%)*

원저 그린 블루 셰이드 **719**	원저 그린 옐로 셰이드 **721**	코발트 그린 옐로 셰이드 **187***	비리디언 **692**	코발트 그린 **184**
Winsor green blue shade	*Winsor green yellow shade*	*Cobalt green yellow shade*	*Viridian*	*Cobalt green*

별표(*)가 표시된 색은 재료 및 도구 챕터의 가용 물감을 확인하자(19쪽 참고).

이 책의 활용법
챕터의 혼색 레시피를
참고하자.

네이플스 옐로
422
Naples yellow

1:4 (25%)	1:2 (50%)	3:4 (75%)	1:1 (100%)

번트 시에나
074
Burnt sienna

브라운 매더
056
Brown madder

로 엄버
554
Raw umber

번트 엄버
076
Burnt umber

반다이크 브라운
676
Vandyke brown

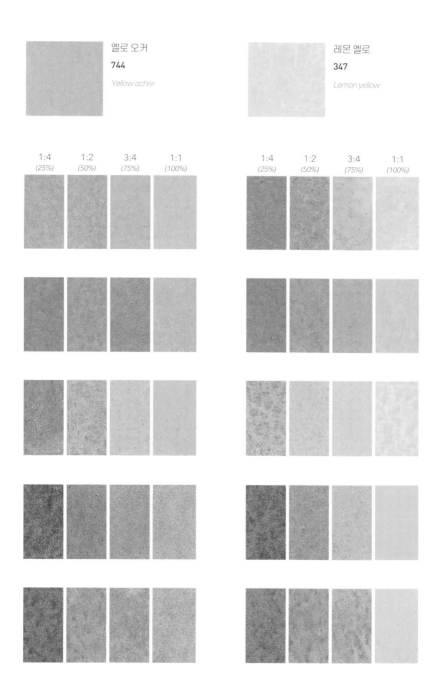

옐로 오커
744
Yellow ochre

레몬 옐로
347
Lemon yellow

| 1:4 (25%) | 1:2 (50%) | 3:4 (75%) | 1:1 (100%) |

| 1:4 (25%) | 1:2 (50%) | 3:4 (75%) | 1:1 (100%) |

이 책의 활용법
챕터의 혼색 레시피를
참고하자.

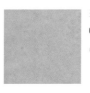

카드뮴 오렌지
089
Cadmium orange

	1:4 *(25%)*	1:2 *(50%)*	3:4 *(75%)*	1:1 *(100%)*

번트 시에나
074
Burnt sienna

브라운 매더
056
Brown madder

로 엄버
554
Raw umber

번트 엄버
076
Burnt umber

반다이크 브라운
676
Vandyke brown

카드뮴 레드
094

Cadmium red

퍼머넌트
알리자린 크림슨
466

Permanent alizarin crimson

1:4 (25%)	1:2 (50%)	3:4 (75%)	1:1 (100%)

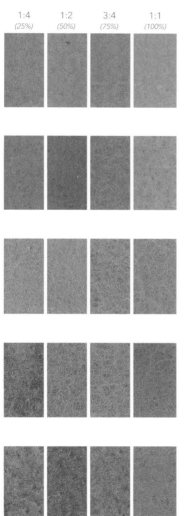

1:4 (25%)	1:2 (50%)	3:4 (75%)	1:1 (100%)

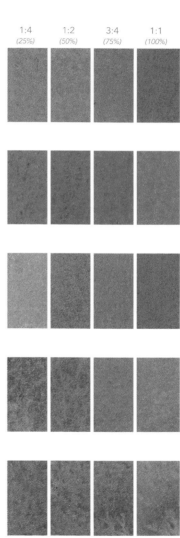

이 책의 활용법
챕터의 혼색 레시피를
참고하자.

인단트렌 블루
321
Indanthrene blue

1:4	1:2	3:4	1:1
(25%)	*(50%)*	*(75%)*	*(100%)*

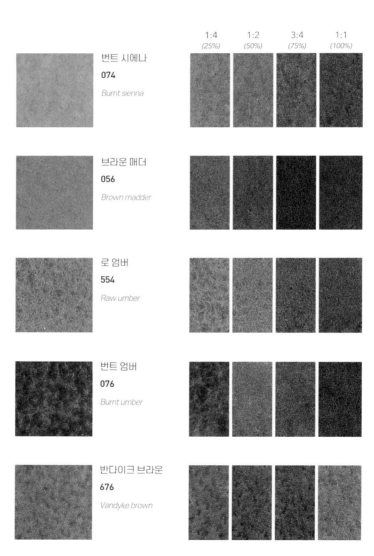

번트 시에나
074
Burnt sienna

브라운 매더
056
Brown madder

로 엄버
554
Raw umber

번트 엄버
076
Burnt umber

반다이크 브라운
676
Vandyke brown

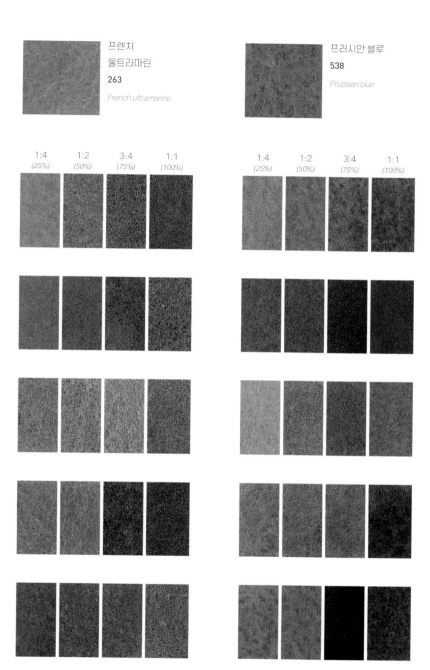

프렌치
울트라마린
263

French ultramarine

프러시안 블루

538

Prussian blue

| 1:4
(25%) | 1:2
(50%) | 3:4
(75%) | 1:1
(100%) | | 1:4
(25%) | 1:2
(50%) | 3:4
(75%) | 1:1
(100%) |

이 책의 활용법
챕터의 혼색 레시피를
참고하자.

네이플스 옐로
422

Naples yellow

	1:4 *(25%)*	1:2 *(50%)*	3:4 *(75%)*	1:1 *(100%)*

마그네슘 브라운
381

Magnesium brown

라이트 레드
362

Light red

베네치안 레드
678

Venetian red

인디언 레드
317

Indian red

세피아
609

Sepia

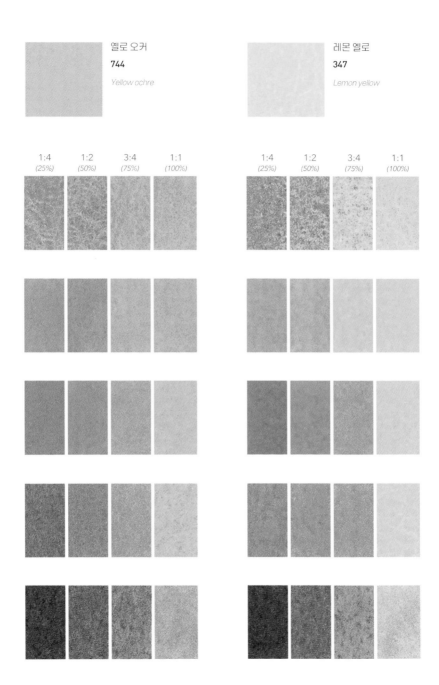

옐로 오커
744
Yellow ochre

레몬 옐로
347
Lemon yellow

| 1:4
(25%) | 1:2
(50%) | 3:4
(75%) | 1:1
(100%) |

| 1:4
(25%) | 1:2
(50%) | 3:4
(75%) | 1:1
(100%) |

이 책의 활용법
챕터의 혼색 레시피를
참고하자.

카드뮴 오렌지
089
Cadmium orange

1:4	1:2	3:4	1:1
(25%)	*(50%)*	*(75%)*	*(100%)*

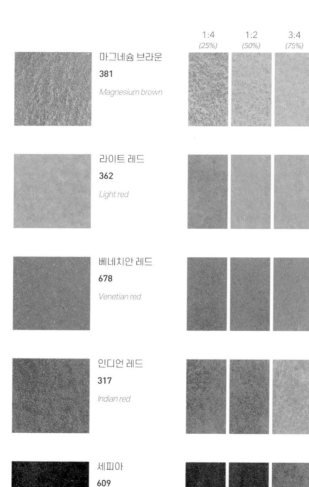

마그네슘 브라운
381
Magnesium brown

라이트 레드
362
Light red

베네치안 레드
678
Venetian red

인디언 레드
317
Indian red

세피아
609
Sepia

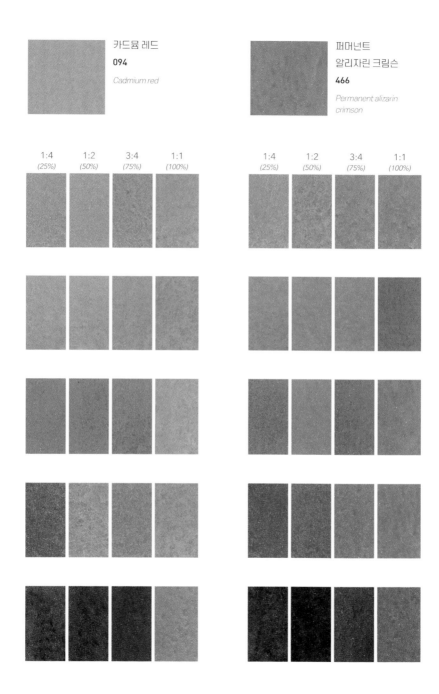

카드뮴 레드
094

Cadmium red

퍼머넌트
알리자린 크림슨
466

Permanent alizarin crimson

1:4 (25%)	1:2 (50%)	3:4 (75%)	1:1 (100%)

1:4 (25%)	1:2 (50%)	3:4 (75%)	1:1 (100%)

이 책의 활용법
챕터의 혼색 레시피를
참고하자.

인단트렌 블루
321
Indanthrene blue

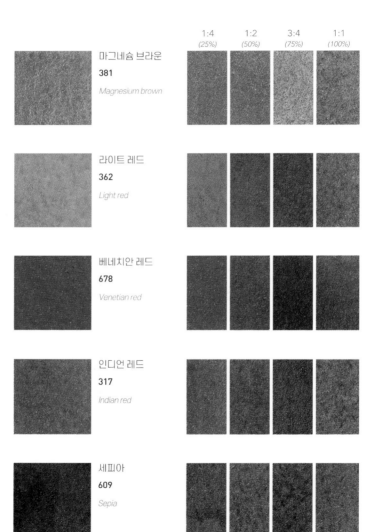

1:4	1:2	3:4	1:1
(25%)	(50%)	(75%)	(100%)

마그네슘 브라운
381
Magnesium brown

라이트 레드
362
Light red

베네치안 레드
678
Venetian red

인디언 레드
317
Indian red

세피아
609
Sepia

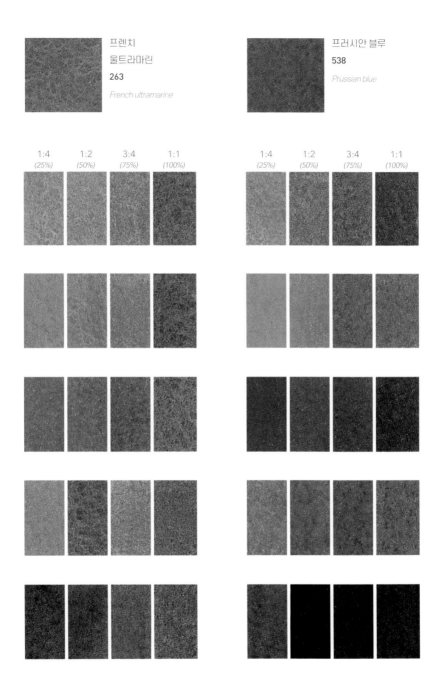

프렌치
울트라마린
263

French ultramarine

프러시안 블루
538

Prussian blue

1:4 *(25%)*	1:2 *(50%)*	3:4 *(75%)*	1:1 *(100%)*

1:4 *(25%)*	1:2 *(50%)*	3:4 *(75%)*	1:1 *(100%)*

이 책의 활용법
챕터의 혼색 레시피를
참고하자.

세피아
609
Sepia

인디고
322
Indigo

페인즈 그레이
465
Payne's gray

뉴트럴 틴트
430
Neutral tint

램프 블랙
337
Lamp black

아이보리 블랙
331
Ivory black

| 1:4 | 1:2 | 3:4 | 1:1 |
| (25%) | (50%) | (75%) | (100%) |

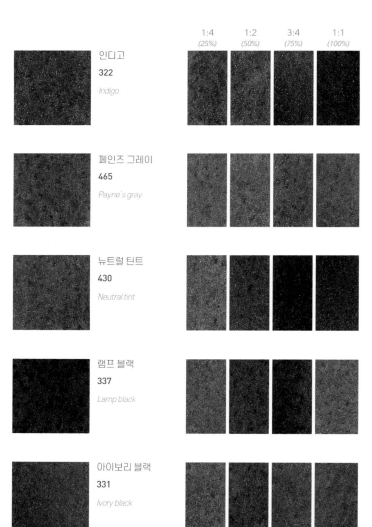

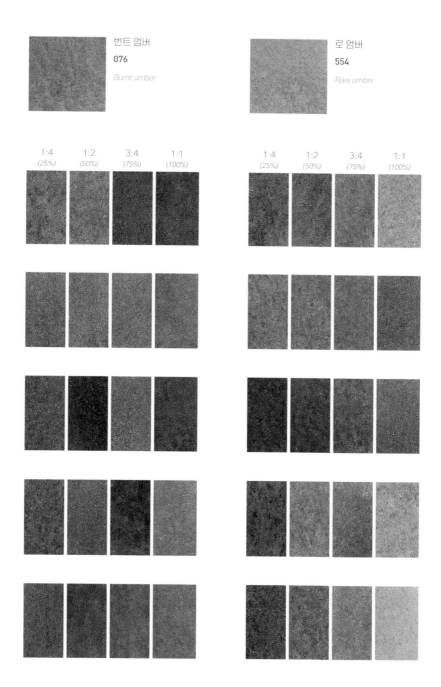

번트 엄버

076

Burnt umber

로 엄버

554

Raw umber

1:4 *(25%)* 1:2 *(50%)* 3:4 *(75%)* 1:1 *(100%)*

1:4 *(25%)* 1:2 *(50%)* 3:4 *(75%)* 1:1 *(100%)*

이 책의 활용법
챕터의 혼색 레시피를
참고하자.

인디언 레드
317
Indian red

	1:4 *(25%)*	1:2 *(50%)*	3:4 *(75%)*	1:1 *(100%)*

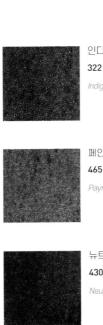

인디고
322
Indigo

페인즈 그레이
465
Payne's gray

뉴트럴 틴트
430
Neutral tint

램프 블랙
337
Lamp black

아이보리 블랙
331
Ivory black

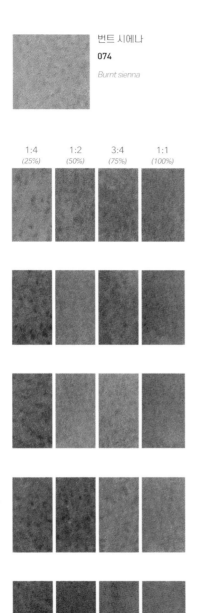

번트 시에나
074

Burnt sienna

1:4	1:2	3:4	1:1
(25%)	(50%)	(75%)	(100%)

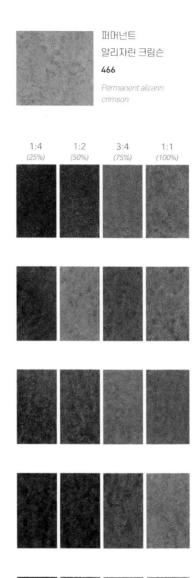

퍼머넌트
알리자린 크림슨
466

Permanent alizarin crimson

1:4	1:2	3:4	1:1
(25%)	(50%)	(75%)	(100%)

이 책의 활용법
챕터의 혼색 레시피를
참고하자.

인단트렌 블루
321

Indanthrene blue

1:4	1:2	3:4	1:1
(25%)	*(50%)*	*(75%)*	*(100%)*

인디고
322

Indigo

페인즈 그레이
465

Payne's gray

뉴트럴 틴트
430

Neutral tint

램프 블랙
337

Lamp black

아이보리 블랙
331

Ivory black

프렌치
울트라마린

263

French ultramarine

프러시안 블루

538

Prussian blue

1:4 *(25%)*	1:2 *(50%)*	3:4 *(75%)*	1:1 *(100%)*	1:4 *(25%)*	1:2 *(50%)*	3:4 *(75%)*	1:1 *(100%)*

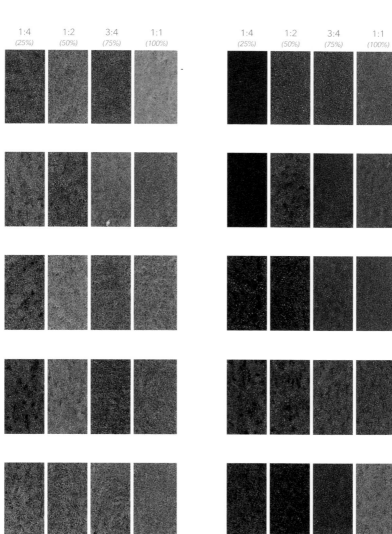

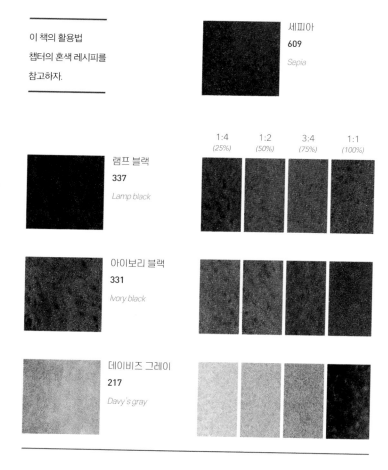

이 책의 활용법
챕터의 혼색 레시피를
참고하자.

세피아
609
Sepia

1:4 1:2 3:4 1:1
(25%) *(50%)* *(75%)* *(100%)*

램프 블랙
337
Lamp black

아이보리 블랙
331
Ivory black

데이비즈 그레이
217
Davy's gray

다른 색상으로 검은색과 회색 만드는 팁

검은색이나 회색으로 나온 물감을 사용할 수도 있지만 여러 색을 혼합해서 만들어
볼 수도 있다. 종류에 상관없이 빨강, 노랑, 파랑 계열 물감을 섞으면 회색이나 검은
색 색조를 만들 수 있다. 이러한 색조는 어떤 색을 혼합했는지와 각 색의 농도, 비
율에 따라 달라진다. 책의 예시는 이렇게 만들어볼 수 있는 수많은 혼색 중 일부만
을 보여준다. 여러 방법으로 실험해보면 다양한 혼색을 만들어볼 수 있을 것이다.

번트 엄버
076
Burnt umber

로 엄버
554
Raw umber

| 1:4 *(25%)* | 1:2 *(50%)* | 3:4 *(75%)* | 1:1 *(100%)* | | 1:4 *(25%)* | 1:2 *(50%)* | 3:4 *(75%)* | 1:1 *(100%)* |

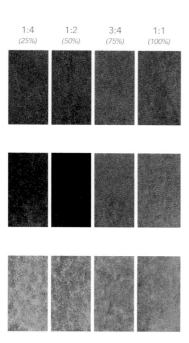

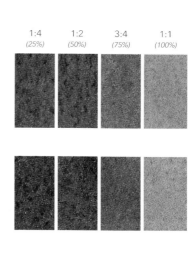

| 코발트 블루(**178**)와 로 시에나(**552**), 카드뮴 레드(**094**)를 혼합 | 코발트 블루(**178**)와 레몬 옐로(**347**), 카드뮴 레드(**094**)를 혼합 | 앤트워프 블루(**010**)와 인디언 옐로(**319**), 카드뮴 레드(**094**)를 혼합 | 프러시안 블루(**538**)와 인디언 레드(**317**)를 혼합 |

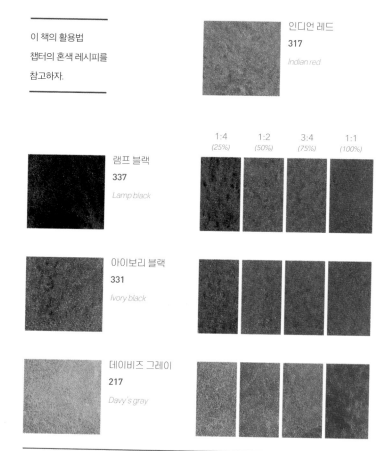

이 책의 활용법
챕터의 혼색 레시피를
참고하자.

인디언 레드
317
Indian red

1:4 (25%) 1:2 (50%) 3:4 (75%) 1:1 (100%)

램프 블랙
337
Lamp black

아이보리 블랙
331
Ivory black

데이비즈 그레이
217
Davy's gray

다른 색으로 검은색과 회색 만드는 팁

프렌치 울트라마린은 검은색과 회색을 만드는 데 훌륭한 기본색이다. 옆 페이지를 보면 로 시에나와 프렌치 울트라마린, 카드뮴 레드를 혼합해서 따뜻한 회색을 만들 수 있고 프렌치 울트라마린, 카드뮴 레드와 레몬 옐로를 혼합해서 차가운 회색을 완성할 수 있다는 것을 확인할 수 있다. 프렌치 울트라마린과 번트 시에나를 진하게 섞으면 검은색에 가까운 컬러가 완성된다.

프렌치
울트라마린
263

French ultramarine

프러시안 블루
538

Prussian blue

| 1:4 (25%) | 1:2 (50%) | 3:4 (75%) | 1:1 (100%) |

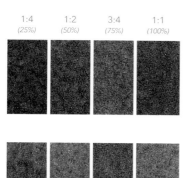

| 1:4 (25%) | 1:2 (50%) | 3:4 (75%) | 1:1 (100%) |

프렌치 울트라마린(263)과
로 시에나(552),
카드뮴 레드(094)를
혼합

프렌치 울트라마린(263)과
레몬 옐로(347),
카드뮴 레드(094)를
혼합

프렌치 울트라마린(263)과
번트 시에나(074)를
혼합

윈저 블루 레드
셰이드(709)와
번트 시에나(074)를
혼합

이 책의 활용법
챕터의 혼색 레시피를
참고하자.

인단트렌 블루
321
Indanthrene blue

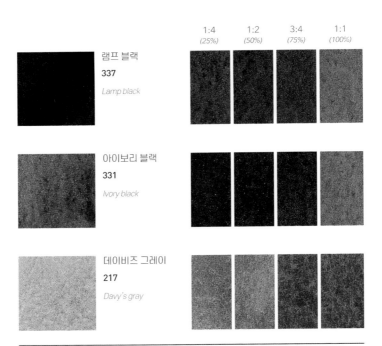

연한 회색을 만드는 팁

이렇게 연한 회색을 만들려면 물을 많이 섞어야 한다. 여기의 혼색과 '다른 색상으로 검은색과 회색을 만드는 팁'**(120쪽 참고)**의 진하고 어두운 혼색을 비교해보자. 소수의 물감으로도 다양한 시도를 해볼 수 있다. 옆 페이지의 아주 옅은 회색들과 어두운 혼색을 대조해보면서 흥미로운 결과물을 확인해볼 수 있을 것이다.

번트 시에나
074

Burnt sienna

퍼머넌트
알리자린 크림슨
466

Permanent alizarin crimson

| 1:4 (25%) | 1:2 (50%) | 3:4 (75%) | 1:1 (100%) | | 1:4 (25%) | 1:2 (50%) | 3:4 (75%) | 1:1 (100%) |

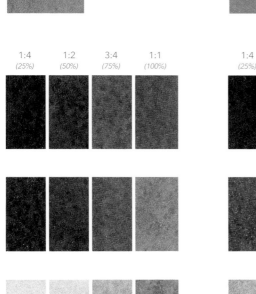

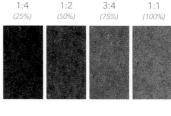

| 코발트 블루(178)에 카드뮴 레드(094)와 로 시에나(552)를 혼합 | 코발트 블루(178)에 카드뮴 레드(094)와 레몬 옐로(347)를 혼합 | 앤트워프 블루(010)에 카드뮴 레드(094)와 인디언 옐로(319)를 혼합 | 프렌치 울트라마린(263)과 번트 시에나(074)를 혼합 | 프러시안 블루(538)와 인디언 레드(317)를 혼합 |

DILUTING

COLORS

색 희석하기

각 색의 아래 색상 견본들은 진하면서 옅어지는 농도 순으로 물로 희석한
결과를 보여준다.

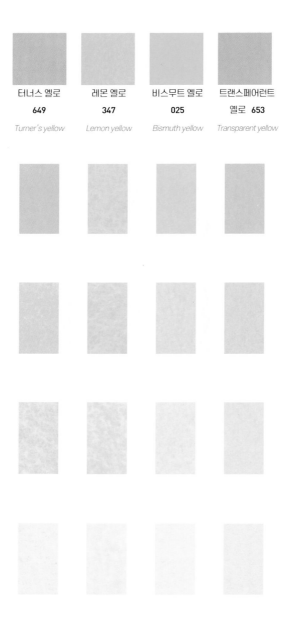

터너스 옐로	레몬 옐로	비스무트 옐로	트랜스페어런트
649	**347**	**025**	옐로 **653**
Turner's yellow	*Lemon yellow*	*Bismuth yellow*	*Transparent yellow*

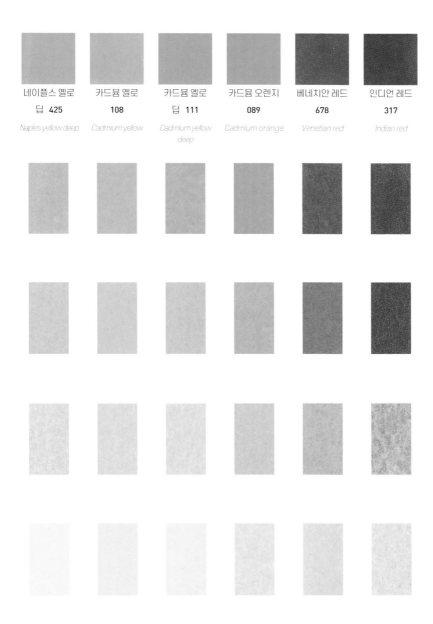

네이플스 옐로	카드뮴 옐로	카드뮴 옐로	카드뮴 오렌지	베네치안 레드	인디언 레드
딥 425	108	딥 111	089	678	317
Naples yellow deep	*Cadmium yellow*	*Cadmium yellow deep*	*Cadmium orange*	*Venetian red*	*Indian red*

각 색의 아래 색상 견본들은 진하면서 옅어지는 농도 순으로 물로 희석한
결과를 보여준다.

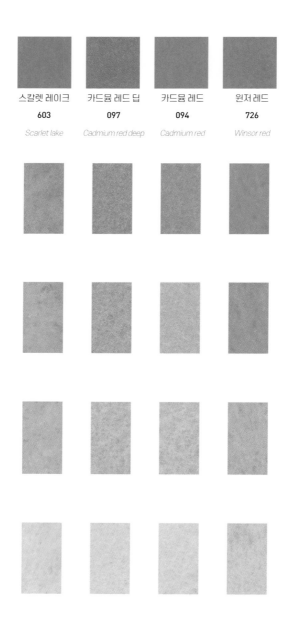

스칼렛 레이크	카드뮴 레드 딥	카드뮴 레드	윈저 레드
603	**097**	**094**	**726**
Scarlet lake	*Cadmium red deep*	*Cadmium red*	*Winsor red*

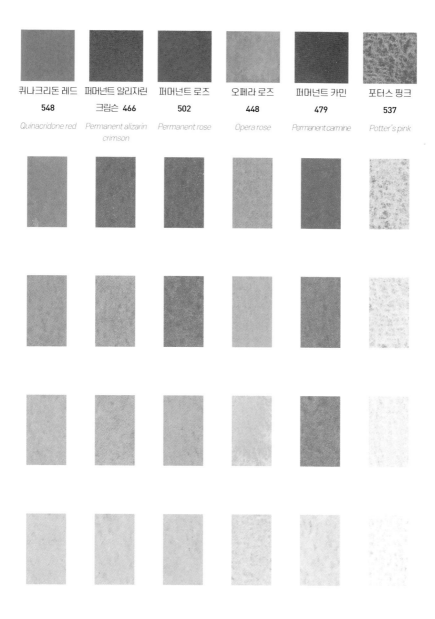

퀴나크리돈 레드	퍼머넌트 알리자린 크림슨	퍼머넌트 로즈	오페라 로즈	퍼머넌트 카민	포터스 핑크
548	466	502	448	479	537
Quinacridone red	Permanent alizarin crimson	Permanent rose	Opera rose	Permanent carmine	Potter's pink

각 색의 아래 색상 견본들은 진하면서 옅어지는 농도 순으로 물로 희석한
결과를 보여준다.

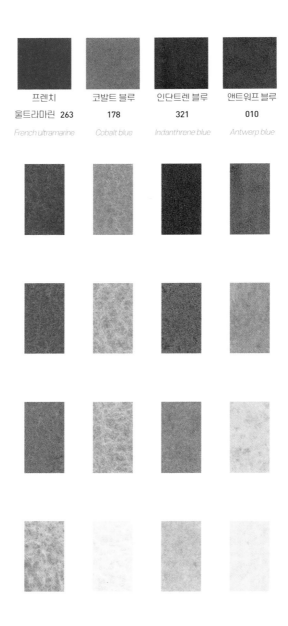

프렌치	코발트 블루	인단트렌 블루	앤트워프 블루
울트라마린 263	178	321	010
French ultramarine	*Cobalt blue*	*Indanthrene blue*	*Antwerp blue*

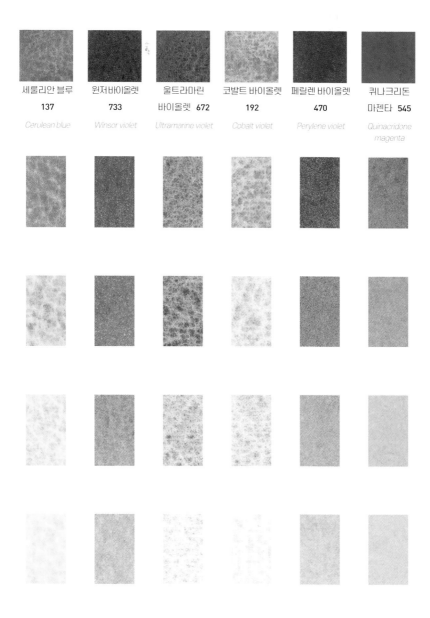

세룰리안 블루	윈저바이올렛	울트라마린	코발트 바이올렛	페릴렌 바이올렛	퀴나크리돈
137	733	바이올렛 672	192	470	마젠타 545
Cerulean blue	Winsor violet	Ultramarine violet	Cobalt violet	Perylene violet	Quinacridone magenta

각 색의 아래 색상 견본들은 진하면서 옅어지는 농도 순으로 물로 희석한 결과를 보여준다.

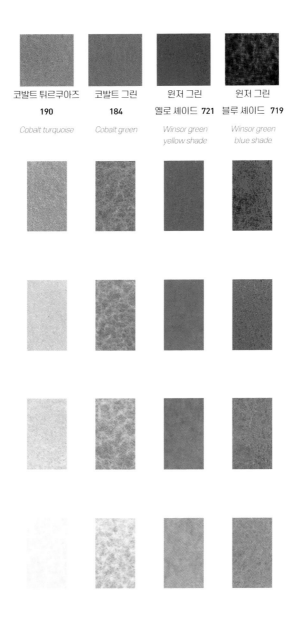

코발트 튀르쿠아즈	코발트 그린	윈저 그린	윈저 그린
190	**184**	옐로 셰이드 **721**	블루 셰이드 **719**
Cobalt turquoise	*Cobalt green*	*Winsor green yellow shade*	*Winsor green blue shade*

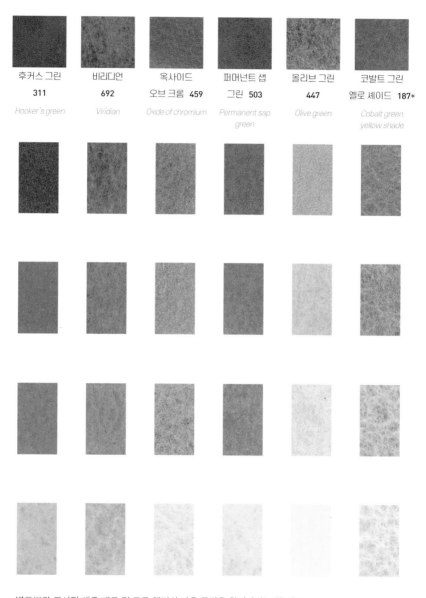

후커스 그린	비리디언	옥사이드	퍼머넌트 샙	올리브 그린	코발트 그린
311	**692**	오브 크롬 **459**	그린 **503**	**447**	옐로 셰이드 **187**∗
Hooker's green	*Viridian*	*Oxide of chromium*	*Permanent sap green*	*Olive green*	*Cobalt green yellow shade*

별표(∗)가 표시된 색은 재료 및 도구 챕터의 가용 물감을 확인하자(19쪽 참고).

각 색의 아래 색상 견본들은 진하면서 열어지는 농도 순으로 물로 희석한
결과를 보여준다.

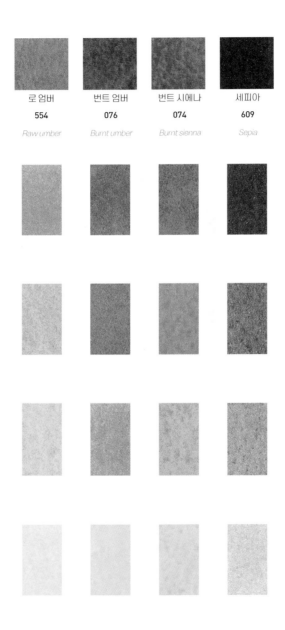

로 엄버	번트 엄버	번트 시에나	세피아
554	**076**	**074**	**609**
Raw umber	*Burnt umber*	*Burnt sienna*	*Sepia*

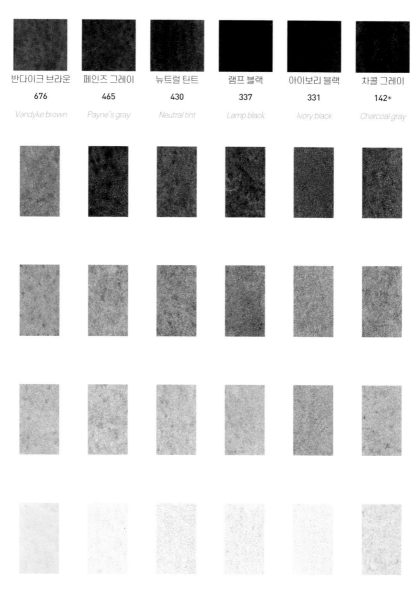

반다이크 브라운	페인즈 그레이	뉴트럴 틴트	램프 블랙	아이보리 블랙	차콜 그레이
676	465	430	337	331	142*
Vandyke brown	*Payne's gray*	*Neutral tint*	*Lamp black*	*Ivory black*	*Charcoal gray*

별표(*)가 표시된 색은 재료 및 도구 챕터의 가용 물감을 확인하자(19쪽 참고).

각 색의 아래 색상 견본들은 진하면서 옅어지는 농도 순으로
차이니즈 화이트(150)로 희석한 결과를 보여준다.

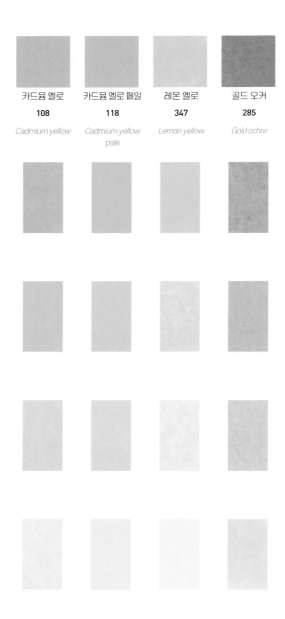

카드뮴 옐로	카드뮴 옐로 페일	레몬 옐로	골드 오커
108	**118**	**347**	**285**
Cadmium yellow	*Cadmium yellow pale*	*Lemon yellow*	*Gold ochre*

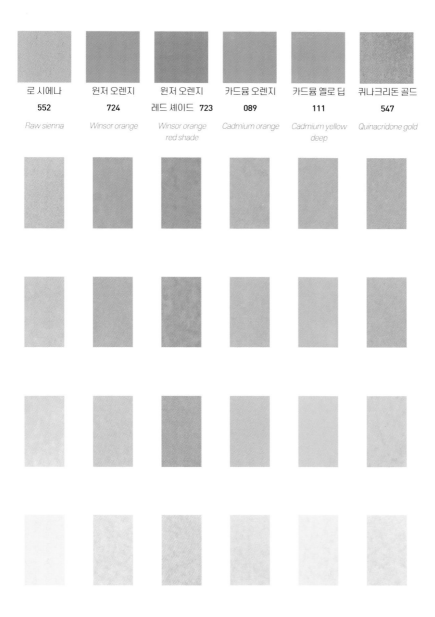

로 시에나	윈저 오렌지	윈저 오렌지	카드뮴 오렌지	카드뮴 옐로 딥	퀴나크리돈 골드
552	724	레드 셰이드 723	089	111	547
Raw sienna	*Winsor orange*	*Winsor orange red shade*	*Cadmium orange*	*Cadmium yellow deep*	*Quinacridone gold*

각 색의 아래 색상 견본들은 진하면서 옅어지는 농도 순으로
차이니즈 화이트(150)로 희석한 결과를 보여준다.

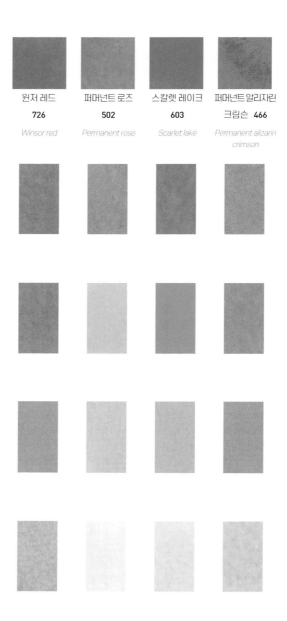

원저 레드	퍼머넌트 로즈	스칼렛 레이크	퍼머넌트 알리자린
726	**502**	**603**	크림슨 **466**
Winsor red	*Permanent rose*	*Scarlet lake*	*Permanent alizarin crimson*

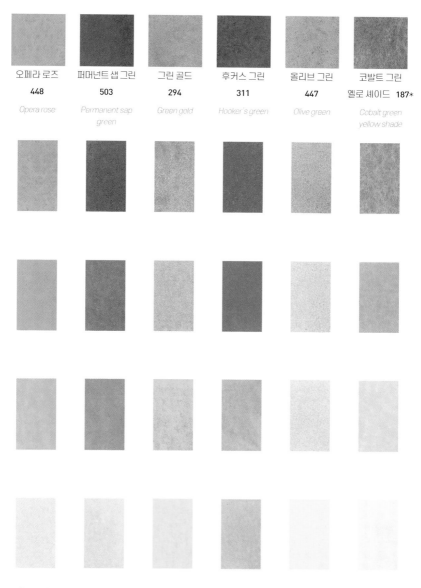

오페라 로즈	퍼머넌트 샙 그린	그린 골드	후커스 그린	올리브 그린	코발트 그린
448	503	294	311	447	옐로 셰이드 187*
Opera rose	Permanent sap green	Green gold	Hooker's green	Olive green	Cobalt green yellow shade

별표(*)가 표시된 색은 재료 및 도구 챕터의 가용 물감을 확인하자(19쪽 참고).

각 색의 아래 색상 견본들은 진하면서 옅어지는 농도 순으로
차이니즈 화이트(150)로 희석한 결과를 보여준다.

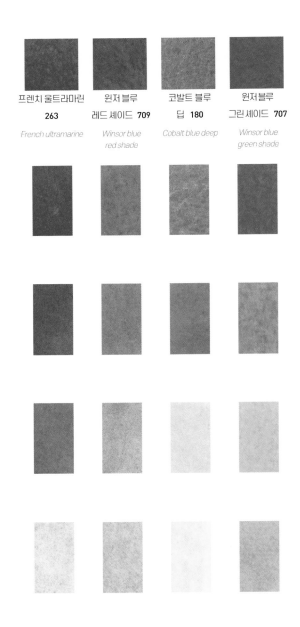

프렌치 울트라마린
263

윈저 블루
레드 셰이드 **709**

코발트 블루
딥 **180**

윈저블루
그린 셰이드 **707**

French ultramarine

*Winsor blue
red shade*

Cobalt blue deep

*Winsor blue
green shade*

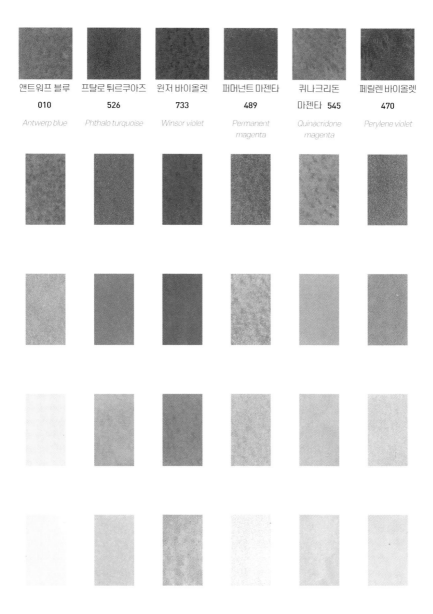

앤트워프 블루	프탈로 튀르쿠아즈	윈저 바이올렛	퍼머넌트 마젠타	퀴나크리돈	페릴렌 바이올렛
010	526	733	489	마젠타 545	470
Antwerp blue	*Phthalo turquoise*	*Winsor violet*	*Permanent magenta*	*Quinacridone magenta*	*Perylene violet*

각 색의 아래 색상 견본들은 진하면서 옅어지는 농도 순으로
차이니즈 화이트(150)로 희석한 결과를 보여준다.

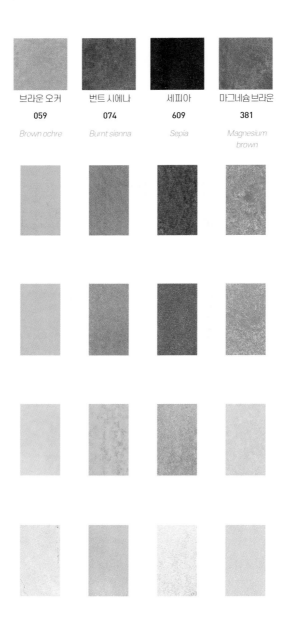

브라운 오커	번트 시에나	세피아	마그네슘 브라운
059	074	609	381
Brown ochre	Burnt sienna	Sepia	Magnesium brown

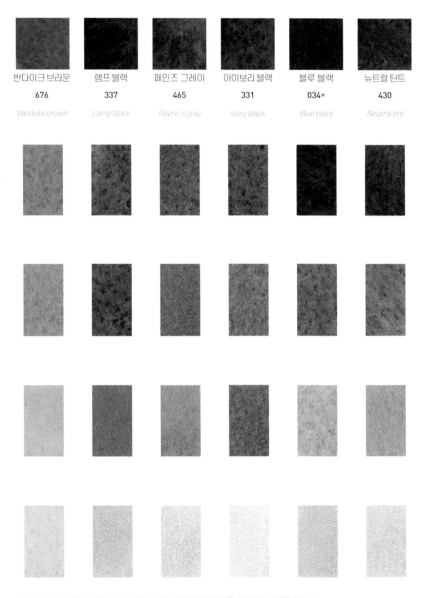

반다이크 브라운	램프 블랙	페인즈 그레이	아이보리 블랙	블루 블랙	뉴트럴 틴트
676	337	465	331	034*	430
Vandyke brown	*Lamp black*	*Payne's gray*	*Ivory black*	*Blue black*	*Neutral tint*

별표(*)가 표시된 색은 재료 및 도구 챕터의 가용 물감을 확인하자(19쪽 참고).

| 지은이 | 레딩 대학교에서 미술을 전공했으며 그 이후로 예술가, 작가 및 교사로 |
| **줄리 콜린스**(Julie Collins) | 활동했습니다. 혼색과 화가의 문제 해결법에 대한 책을 집필했으며 「The |

지은이
줄리 콜린스(Julie Collins)

레딩 대학교에서 미술을 전공했으며 그 이후로 예술가, 작가 및 교사로 활동했습니다. 혼색과 화가의 문제 해결법에 대한 책을 집필했으며 「The Artist」 잡지에 기고했습니다. 영국 서리 주의 파넘에 있는 스튜디오에서 일하며 회화와 소묘 및 공예에 대한 열정을 탐구합니다. 출판사 'David and Charles'와 'Search Press'에서 수많은 책을 출간했습니다.

옮긴이
허보미

홍익대학교 예술학과 졸업 후 서울대학교 대학원 미술경영학과를 수료하였으며, 한국외대 통번역대학원 재학 중이다. 현재 번역에이전시 엔터스코리아에서 출판 기획 및 번역가로 활동 중입니다.
주요 역서로는 『제품 디자인 스케치 바이블 : 제품 디자이너를 위한 드로잉과 렌더링 교과서』, 『세계 문화 여행: 덴마크 : 세계의 풍습과 문화가 궁금한 이들을 위한 필수 안내서』, 『단숨에 읽는 인상주의 : 100점의 다채로운 작품을 통해 살펴보는 인상주의의 탄생과 의의』가 있습니다.

출판사 감사의 글 :

혼색을 만드는데 필요한 모든 재료를 공급해주신 윈저 앤 뉴튼에게 감사의 인사를 전합니다. 윈저 앤 뉴튼은 끊임없이 제품을 개발하고 개선하는 정책을 펼치고 있습니다. 인쇄 시점을 기준으로 하여 가장 정확한 정보를 전달하고자 노력했으며, 윈저 앤 뉴튼은 사전 고지 없이 제품의 사양을 수정하거나 제품 라인을 단종할 수 있습니다. 문의사항은 윈저 앤 뉴튼으로 연락주시기 바랍니다.

색 재현 :

책에 수록된 이미지들은 최상의 색채 재현 기준으로 인쇄되었으나, 인쇄 과정에 따라 최종 결과물이 달라질 수 있으므로 저자나 출판사는 컬러 이미지에 대한 정확한 기준을 보장할 수 없음을 밝힙니다.

이미지 출처 :

2~3쪽 : 사라 브라운(Sarah Brown on Unsplash)
18쪽 : 데비 허드슨(Debby Hudson on Unsplash)
19쪽 : 사라 브라운(Sarah Brown on Unsplash)
20~21쪽 : 스테파니 헤링턴(Stephanie Herington on Reshot)
124~125쪽 : 애니 스프렛(Annie Spratt on Unsplash)

수채화 혼색 레시피 3000

초판 1쇄 발행 2021년 07월 01일
2쇄 발행 2024년 01월 02일

지은이 줄리 콜린스 옮긴이 허보미

발행인 백명하 발행처 도서출판 이종

출판등록 제 313-1991-16호

주소 서울시 마포구 월드컵북로1길 50 3층

전화 02-701-1353 팩스 02-701-1354

편집 권은주 디자인 오수연

기획 마케팅 백인하 신상섭 임주현 경영지원 김은경

ISBN 978-89-7929-339-5 (13650)

* 책값은 뒤표지에 표기되어 있습니다.

* 도서출판 이종은 작가님들의 참신한 원고를 기다리고 있습니다.

* 이 도서는 친환경 식물성 콩기름 잉크로 인쇄하였습니다.

미술을 읽다, 도서출판 이종

WEB www.ejong.co.kr

BLOG blog.naver.com/ejongcokr

INSTAGRAM instagram.com/artejong

색 관찰 카드

색 관찰 카드를 뜯어내어 각 색상 견본에 대보면 검은색 배경에 분리하여 관찰할 수 있다. 각 색을 개별적으로 인지할 수 있고 직접 색을 혼합할 때에 비교를 해보면 도움이 될 것이다. 책 속의 여러 혼색들은 서로 약간씩만 다른데 이 카드는 노랑 계열 색의 전체 페이지에서 필요한 특정 혼색을 고르기 위해 각 색들을 분리하여 볼 수 있게끔 도와준다. 색은 흰색이 배경일 때보다 검은색 배경일 때 더 밝고 빛나 보일 것이다.

How to Use